抓住你的eの視線

Catch
your sight

設計
VS
文字
應用

目　錄

序

　　傳說創造中國文字的倉頡，上觀點點繁星，下察龜殼上的紋樣與鳥類的足跡，終於體悟到文字的韻律，並創造出了中國的古老文字。

　　現代的設計師，依賴資訊和創意靈感進行創作，在潛意識中，屬於過去的和現在的現實與幻想不斷融合，依循著廣告、構思、設計、定案的程式來工作。無論哪一種過程，最重要的是一瞬間的靈感。而在這靈感觸發後的喜悅，莫過於發現文字與圖形在設計中的相互衝擊與融合。

　　具有謎一般魅力及特質的文字應用設計，被廣泛運用在現代的廣告設計活動中。身為設計師，對於文字的功能角色，不但要非常地尊重，而且必須深知其挑戰性。這項新的挑戰，即是將常用的書法、字體、字形、圖案及色彩等等，從傳統的標語中解放出來，突破舊有的慣例形式，將字形設計成抽象的輪廓，使文字在視覺色彩上看起來更調和，呈現嶄新而帶有抒情結構的圖案。

　　不同的設計品位和潮流，讓文字的應用和裝飾性產生變化，促使創作者不斷地挖掘新意，產生新的視覺衝擊。例如在都市中，隨處可見的廣告標語、商店的招牌、流行T恤、包裝袋、DM、海報、雜誌、電視和電影螢幕上的合成圖案等，帶領我們進入生動的視覺對話場景中。

　　本書主要介紹將文字設計的靈感，通過對字體的完整接觸，在視覺傳播和平面媒體上，將文字設計與編排的角色定位，對整個設計作品的美感和實質的影響，並循序漸進地說明每個步驟。

　　其他如字形的尺寸、粗細、變化及色彩等等，將分別加以探討。再從單一字體到一個連字、文字圖案色系的搭配、手繪字體、書法、現代書寫法的豐富與方便性，以及如何運用壁畫的效果等。內文深入淺出，務求使初學者容易找到入學門徑，以助有經驗者思考的發展。所舉的文字創作範例，可以提供給你簡單而實用的編排技巧，使你在設計時能夠應用自如；編排上可能將文字與圖例，互相對照不同的字形與不同的效果組合技巧，讓你解除刻板的文字表現概念，啓發你對文字美學的樂趣，從中學習如何修飾文字，從而創造出視覺上的吸引力。

　　作者希望借此引領讀者認識文字應用設計。本書大量引進了世界各地優秀的設計家作品實例，這些充滿創意的作品，頗能引導人們進入欣賞文字應用設計，進而認同文字應用設計。文中所提的作品及圖像，都是各自所屬作者或公司的資產，因文章之需所用，在此，謹向這些優秀的設計師致以最高的敬意，因你們的作品，讓本書更豐富多彩，但是本書也有不盡周全之處，望各界海涵。

視覺系統的認知

　　人類的感覺器官可將光、聲音、味道，或皮膚觸感等等刺激傳達到大腦去，而形成視覺、聽覺、嗅覺、味覺、觸覺等。其中視覺認知約占83%，經視覺認知的知識為65%；而聽覺只不過是將文字圖形化的一種暫定記號，經由聽覺認知的為35%。由此可知，視覺系統是接觸外界資訊最常用的器官，它能將現象做理性分析、聯想、感受、詮釋與領悟，並且在視覺過程中對資訊輪廓的認知依其方位、角度、動作等特性偵測，再由記憶系統做輔助判斷。因此視覺不僅是心理與生理的知覺，更是創造力的根源，其經驗得自於在四周環境中所領悟與解釋的東西，在人類文化的發展中，扮演極重要的角色。

　　知覺的傾向、偵測意願及特徵識別並非全是與生俱來的，而是通過聽覺或觸覺等各種傳達方式，來提高逐漸認知的程度。知覺經驗對環境事物存在的認知，是一種物象，是經過眼睛視網膜，再傳送至大腦視覺的皮層裏所得到的視覺影像。刺激因素，即視覺刺激本身之形、色，大、小，強、弱，質感、動感等特性。主觀因素，則依觀察者的需要、心情、個性、經驗、價值觀等，直接影響視覺認知的選擇性注意力與判斷力。

★靈感觸發後的喜悅，莫過於發現文字與圖形在設計中的相互衝擊與融合。

　　知覺的產生是將複雜的影像抽離去，再供給於知覺構成的過程，此時知者的內在體驗或運動，通常與其環境相對應。視覺的記憶則以現在所給予的情報為主，再與貯藏的情報基礎相配合而成。

　　對於複雜的知覺過程，可將之簡化為感覺、知覺、認識；將知覺視為感覺與認識（思考）的橋樑，或是含有知覺或感覺的知覺機能、知覺系統。前者在視覺過程中，較重視心理學層面；而後者則比較重視生理學知覺機能。許多心理學家往往會利用各種多義圖形或錯視圖，來探求知覺的構造與視覺過程的組合。

　　視覺傳達的方式正逐漸取代語言傳達的方式，視覺的傳達亦稱為 Non-Verbal communication（非語言傳達）。而創造力，是指知識、推演、構想上的評估力，只有掌握知識並擁有新媒體的資訊，才能孕育出更多的理念與創意。

　　設計師及藝術家，往往無意識地將通過視覺的特異現象運用在其作品中，因此瞭解視覺的特徵，有助於實際作品意念創作。

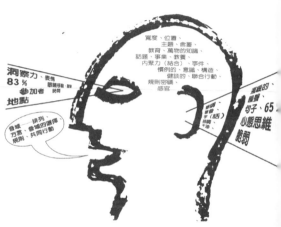

　　在描述過較具代表性的知覺現象後，下面再說明其他的現象。

一、空間的知覺

　　所謂的「空間知覺」，就是觀察者與物件物的距離知覺，以及物件物本身、物件物之間，相對距離的知覺。遠近法便是在二次平面中，表現空間知覺深度的

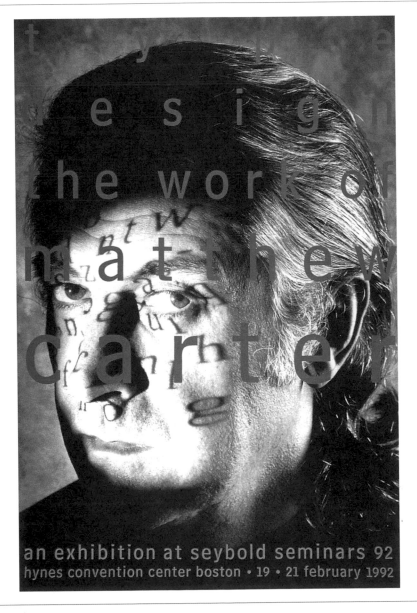

★馬修‧卡爾設計展覽會海報

方法。文藝復興時代的畫家所關心的遠近法，是用來解決如何在二次平面中，將事物的遠近感及立體感表現出來。空間知覺是利用形態及其配置來表現遠近感；而色彩亦可利用其色差、明暗及配色等方法，來表現這種深度空間的知覺現象。

印刷分色製版，借由攝影的連續再現、軟片網點的粗密，來表現明暗的變化及遠近感，這也是利用空間知覺的現象來完成的。

（一）群化的原理——在一個空間中，如果相互接近的事物，或類似性事物，連續配置在一起時，就會覺得這些是同樣的事物。例如照相製版的網點分色使圖形重現，便是利用這個原理。

（二）知覺的空間——看的方向不同，水平方向、上下方向或距離，同一樣東西，其大小、距離等也會有所不同。例如建築方面的透視圖或某些照片就是這種效

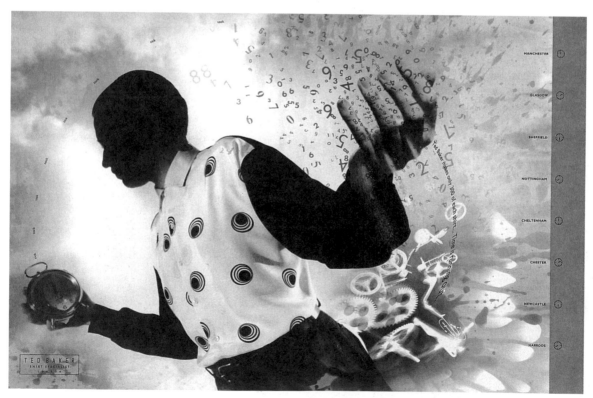

★TED BAKER SHIRT SPECIALIST Company In Landon 使人在乍看之下就感覺矛盾的視覺圖像，主要因其外觀的因素，對觀者產生強烈的吸引力，平面設計者為了突顯奇創意，因而把習慣性的視覺印象，使用不合理的重疊及結合的方法，創作出強烈的特殊效果，製造出另一種視覺震撼。

果。

　　（三）時間的知覺——這也稱為連續知覺或律動知覺，也就是持續某種現象的意思。例如電影的動態表現，便是律動的感覺。

　　（四）社會的知覺——感情或意識，往往會受到社會經驗的影響，而對於某種事物則有固定的認知，故也稱為文化知覺。例如在廣告宣傳中，常常利用某種圖案或色彩，來象徵人事或情景。

　　（五）恆常現象——當局部的刺激條件有所改變時，對原有的事物知覺內容，並不會有所變化，這就是知覺內容的恆常性。例如人對大小、形狀、明亮或色彩，都有這種恆常現象。

　　我們在日常生活中所看的事物，往往被這些知覺現象所左右；而這些現象也相互關聯，使我們對於複雜的

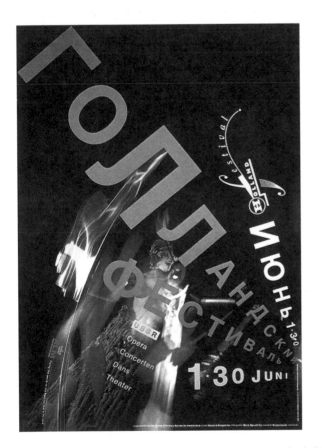

★Studio Dumbar Holland Festival　把文字的字型切為構成單位點的集合，近距離的點集合成連線，距離遠近所形成的濃淡感，使整個畫面能夠顯示出平均的表面效果。

外界事物，有所認知與感覺。造成這些知覺現象的原因有：

（一）由眼睛調節的生理機能、兩眼視差、光的刺激等原因所造成的。

（二）當刺激與記憶相照合時，其經驗因素歪曲了認知內容。

由於這兩種因素，使視覺在生理與心理過程中，造成以下所說的種種現象。相對地，我們也能透過這些現象瞭解視覺的過程與組合。

進行視覺傳達設計必須有各式各樣的傳達媒體。遠古時代，我們的祖先，首先將事物形象化，創作出象形文字，製作出「人」、「男」、「女」或「山」、「川」等生活不可缺少的「記號」。這些「記號」即為視覺傳達上的第一要素。「記號」發展到讓人瞭解其

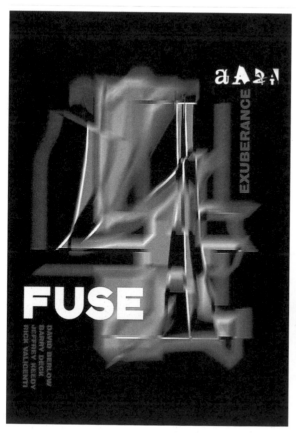
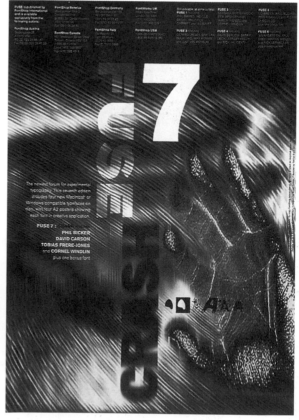

★FUSE 設計必須能讓視覺以最舒適的方式掃描，當設計太普通，可能觀者很快便失去觀看的興趣；而當設計主題不明顯，可能導致觀者滿頭霧水，使觀者很快失去觀看的興趣，而無法傳送完整的資訊。

內容意義的圖形，稱爲「圖畫語言」，即第二視覺傳達
要素。只要能看明白該形狀所傳達的涵意，不拘是什麼
樣的形狀，閱讀者都會從中感受到某種感情，因此必須
更貼切地根據目的來選擇圖畫的形狀。爲了產生更多的
效果，必須加上多樣化的色彩，色彩作爲其第三要素來
彌補「圖畫語言」的不足。其次，除了表現要素本身之
外，在視覺傳達設計上無論使用何種媒體，都必須契合
傳達的目的，而且必須具有可讀性才有意義。因此除了
圖形與色彩、文字，還要考慮如何構成，亦即版面設計
的問題，這同樣是視覺傳達的要素。

二、視覺的知覺

所謂「視覺知覺」的認識，在設計上，可以解決易
認、易讀的問題，使圖形更爲突出。

★自一段距離外看設計品，設計品必須能吸引注意力，且單純清晰，亦於明瞭。

（一）視覺知覺的完形法則是以簡潔化原理的視覺經驗來進行。雖然是個人主觀形態，但是完形心理學家卻認為視覺有著基本的定律：

「任何刺激物之形象總是在其所給予之條件許可下，以最單純的結構呈現出來。」

（二）視覺錯覺是大小、形狀、明暗等的因素，可以決定圖形的主從及圖與背景關係。圖與背景是決定我們觀察物件物與其環境相對刺激的關係，它們可能促使情況發生逆轉，圖形變成背景，背景變成圖形。

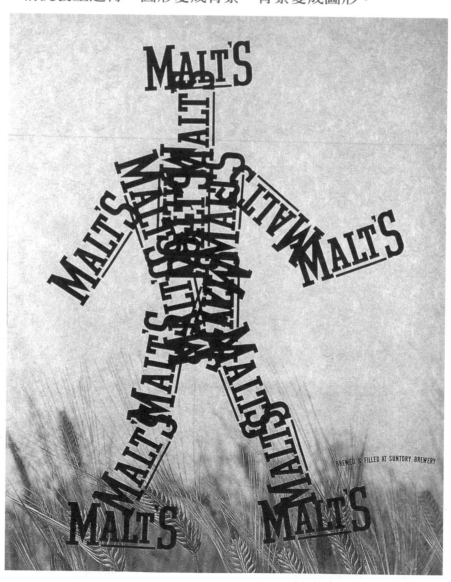

★MALT'S 　雖然大小、字體顯著程度，和設計成品所在位置亦影響吸引力的高低，但調查顯示：彩色廣告遠較非彩色廣告更令人注目。

三、錯視的視覺矛盾

　　錯覺就是我們的知識判斷與所觀察的形態，在現實的特徵中具有相違的錯覺經驗。錯覺純粹以引發觀者在感覺階段上的情緒為目的。此外尚使用在產生語言所具有的意義，與視覺多包含意義之間的獨特結合。在日常

★印刷作品中的傑作以輕鬆活潑的手法表現字型的變化，在圖中的排列方式充滿了動感，形式和空間的安排都很出色。

生活中，我們常常會提到錯覺，這是指錯誤的知覺或知覺的錯誤。這是因為外界的環境，因觀察者的狀態，即使其刺激條件不定，有時在知覺的認知內容上，也會有所差異。所謂的「錯覺」是一種知覺的錯誤，特別是指認知內容與事物的客觀性質有所差異，這是因為人對於這種錯誤感覺遲鈍，而使知覺的錯誤更加明顯。

其實，許多的知覺現象多半是利用錯覺來完成的。例如動畫，是將一張一張的圖畫底片連續播放，使一張張的圖畫看起來好像在動一樣。像這種與客觀事實不相一致的錯覺，也能在二次平面中表現出來。例如美術設計或圖案設計中，常常利用這種錯覺，在二次平面中表現三次元。

四、圖與背景分化

常常被心理學家利用的有名的魯賓反轉圖形（見P16圖），看起來像是有兩個人的側面臉相向在一個空白的背景上，或是一個白色的壺在黑底上。在魯賓反轉圖形中，背景與圖可以互相調換的目的，就是在欺騙視覺的注視力，隱約地表現真實的圖像，所以使用容易混淆的輪廓以及畫面來偽裝表面，把明顯的圖、形隱藏在背景中。而當我們在看這種圖時，必須將圖於背景區別出來，這就是所謂的「圖與背景的分化」視覺現象。

例如現在有一張彩色印刷的圖片，有個靜物在桌子上面。就靜物與桌子的關係而言，靜物是圖，而桌子是背景；但就背景關係來說，如果靜物與桌子是圖，那麼其背後才是背景。因此，如果印刷的海報是作為貼在牆壁上的裝飾品時，那麼整張印刷海報就是圖，而牆壁則變成了背景。

這種「圖與背景的分化」，是視覺認知作用的本質特徵。我們的眼睛，將外界物件分化為圖與背景，然後，我們才能認知色彩與形狀。有時也會在圖畫中安插一些文字，這時則須將圖與背景清楚地區分，才能看懂這些文字。

★文字的立體表現,由二次元轉化為三次元,再由三次元轉化成四次元的嚐試。立體造型文字,時而突出,時而分離。文字的造型變化,在設計家的創意上成為書畫中最重要的主宰。

對於圖與背景分化的認知作用，蓋斯特心理學派（Gestalt psychology）則有以下的說明：我們的視覺認知作用的運作，是依存在當時的全體條件之下，在背景中浮現出圖形來，亦稱之為「當時的全體體制」。但是，最近的心理學者，特別是重視生理過程的知覺系統的學者，則主張「當我們看到圖形或看到背景，是憑藉在視覺的安定性上。若可以同時看見圖形與背景，則非安定的視覺」。換句話說，蓋斯特心理學派所倡導的構圖概念及視點，是借著視覺將圖形與背景分化開來，因此在看反轉圖形時，只能看到一個圖形，其餘則變成背景，從而形成一種安定的視覺效果，這就是極安定的視覺原理。「我們所看到的世界，是經由圖形與背景的分化，才有所認知」。現在當讀者在看這一頁紙時，當

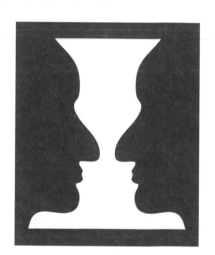

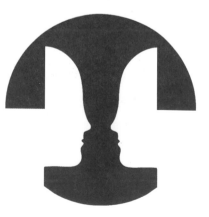

★平面設計元素的位置是由其互動關係來決定的，而不是固定的形式。陰影的處理以三度空間的表現來增加其視覺的經驗。

★魯賓的反轉圖形，背景與圖可以相調換。

★色彩既是強調，也是裝飾。而怪異海報幾乎是相當放肆的表現。它喚起視覺上連續性的動作，這是由裝飾字體以及鮮豔的色彩所致。

你看到作爲圖形的文字時，似乎就看不到作爲背景的白紙。

「圖」令我們有強烈的視覺印象，具有前進性格；與此相反，「背景」很少令人感覺到它的存在，它具有後退性格。然而，當「圖」與「背景」的面積大約均勻相等，且交互存在或者臨接時，我們就很難辨認何者是「圖」，何者是「背景」了。黑與白的面積均相等時，黑的圖案也能成「圖」，白的圖案也能成爲「圖」。最重要的是，「圖」與「背景」絕不可能單獨存在。「背景」的空白，實能突現「圖」的性格。因此，那些「背景」的留白，是爲了使「圖」成爲視覺的焦點。

大體說，在一畫面內，「圖」所占的面積較小，而「背景」所占的面積較大。然而，「圖」極端地縮小時，它就趨於點的性質（圖一），反而感覺不到它的存

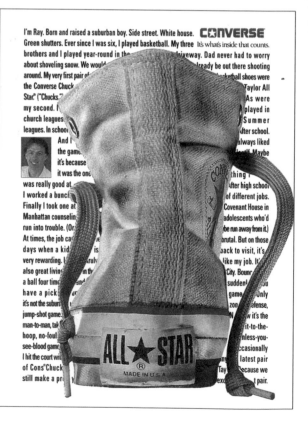

★ Converse　以印刷爲例，易不易讀不僅視字體而定，而且與字的間距有關。伴隨而來的有字面處理、字的大小、顏色、文案部分面積是否適於閱讀……等等諸如此類的問題。

在了。現在把此點放大，它就具有圓的性質（圖二），然而，它的「背景」似乎還是留得太大；因此再繼續把此圓放大時（圖三），就能得到「圖與背景」相均衡的畫面；再更進一步把此圓放大時，「圖」似乎太大了，形成與「背景」的不均衡之畫面來（圖四），但是卻能得到「圖」的強烈印象。

　　設計主要著眼於所謂圖與背景的關係。傳統觀念是圖較重要，往往忽略了背景，而今天的設計者則必須兩者兼顧。

五、色彩的知覺

　　以印刷為例，易不易讀不僅視字體而定，而且與字的間距也有關，還有字面處理、字的大小、顏色、文案部分面積是否適於閱讀等等諸如此類的問題。而在考慮文字的可讀性時，又以明暗度為首要，色彩、彩度為其

★（圖二）把極端縮小的圖放大，具有圓的性格。

★（圖一）圖所佔的面積極端的縮小，反而不覺得圓的存在。

★（圖四）把圓再放大造成了圖與背景的不均衡，但卻能使圖產生強烈的視覺印象。

★（圖三）背景留白太多，繼續把圓放大，產生與背景相均衡。

★利用圖與背景的反轉原理所產生的視覺效果。

次。換言之，當文字與背景色調明顯不同時，標語與文案最易於閱讀，色彩與彩度的效果則較爲不明顯。

　　對比色色彩組合會比同色系色彩組合更易吸引注意力，但也可能使觀者厭煩。豔麗的色彩通常會使人眼睛疲勞，所以通常不被用來印刷文字，教科書便是一個很好的例子。色調差異愈大，愈容易吸引觀者的注意力，反之則否。但是如紅字綠底這種對比色，假使字夠大、線條夠粗的話，也能在遠距離外閱讀。若字小、間距又窄的話，閱讀距離在33公分內，會造成注意力渙散，或字體閃爍的現象。因此設計者解決字小的方法爲：以亮色、或中性顏色作爲背景，字體則用深色。在處理塊狀文案時，最易閱讀的色彩組合爲白底黑字，其次爲黃底黑字、黑底黃字、白底綠字，或白底紅字。相反地，

★大阪市立美術館　　設計主要著眼在於所謂圖與背景的關係。傳統觀念是圖較重要，而往往忽略了背景，今天的設計者必須前後兼顧。

最不易讀的顏色組合為藍底紅字、藍底橙字，或橙底綠字、黃字，如果色調太接近，會讓人頭昏眼花。

當字比較密、行間距較窄時，眼睛對色彩的辨識，通常有所不同。在一段距離外看，黃色看來卻似白色，橘色則成紅色，綠則偏藍，藍卻成黑。若此時在綠色或藍色背景上標以紅色文案，則易產生視覺混淆，看成灰色或中性色，注意力也不會集中在文案上。白底黃字或黑底藍字亦會發生同樣的情形。

光源也是重要因素之一，不論是明度、色彩都深深影響了設計品的效果。光線明亮時，視覺對黃光較為敏感；光線昏暗時，眼睛對綠光極為敏感，對紅光卻毫無感覺。從距離上來說，黑底紅色的標誌白天清晰可視，但一入夜，則一片漆黑，即使在月光下亦難以辨認。較

★在考慮文字的可讀性時，色彩、彩度則為其次。換言之，當文字與背景色調明顯不同時，標語與文案最易於閱讀，色彩與彩度的效果則較不明顯。

佳的顏色組合應是暗紅底配淡綠字，不論白天或黑夜，都易於辨別。

因此設計者在設計時，必須特別注意設計品在自然光源或人造光源下是否都易於閱讀。

視覺設計的原動力

設計的本意是指描繪、色彩、構圖、創意等，由拉丁文 Designare 演變而來，原意指為達到某種特殊新境

界而做的程式、細節、趨向、過程來滿足不同的需求。設計含有藝術意味在內,其定義、範圍、功能因物件而異,也隨時代背景、文化的變化而變化。

　　構圖必須由內而外以幾何來建構完成,並以傳播為目的,基本的資訊為其骨架來支援最後的視覺呈現。

　　設計者的任務,是將平面設計的構成要素進行分

★不論何種設計,首要任務都是吸引視覺的注意力。設計作品必須在短暫的時間中,吸引觀者的視覺注意力。

析、整理和綜合的處理，從而使版面能簡單明瞭地呈現於讀者面前。這便需要有一套特殊的視覺表現方法，使文章的內容重點、特質及其影響，得以清晰的表達。

設計可以說是個人的意志體現，因此只有掌握研究設計的不同形體、色彩、質料等，從知覺的相關性上做視覺機能考量，再通過追求完美的創造活動，把意義、感受借視覺形式傳達給觀賞者，暫時彌補人類視覺享受

★麥達廣告　字體與圖形的結合，並不總是像它表面上看來那麼簡單。字體的本身安排，與圖形的選擇同樣重要。要想成功地將兩者結合起來，造成一個既富裝飾性又清晰可讀的組合，可得花上很多時間去做試驗。

的永無休止、永不滿足，以便達到溝通與共識，形成視覺設計躍昇的原動力。

　　一個設計空間便是一個獨立的世界，在這空間裏有許多的視覺要素、內容與資訊要傳達，爲了把這些創意內容通過視覺準確地傳達給消費者，把圖形（Illustration）、說明文（Body-copy）及標題（Catchphrase）等廣告構成要素加以有機的組織與配置，這種工作就是編排（Lay-out）。

　　當編排（Lay-out）、創意（Idea）與表現技法（Technique）這三者融爲一體時，你的作品才能發揮很大的機能，成爲一件很有特色的商業廣告設計作品。編排設計首先要重視美的構成，其中商業設計還要注意到如何吸引觀者視線的注意或注目，使他的視線能在畫面上順利地流動，繼而產生興趣，並留下很強烈的印象。有這樣的效果，才算是一件成功的商業廣告設計作品。

★逐步逼近的單一字母，營造出動感的特寫效果，使我們無法忽略它的存在。

　　為使版面能簡單明瞭地呈現於讀者面前，便需要有一套特殊的視覺表現方法，使文章的內容重點、特質及其影響，清楚地展示在觀者面前。將文字、插畫、商標、色彩、裝飾的企業造型圖樣群化時，更能發揮強力的廣告機能，進而把內容精髓通過圖形傳達給觀眾。從這些統合元素傳達的內容、感情和衝擊來看，它是一種圖文資訊（Graphic Message）。

　　圖文資訊中所蘊含的資訊，將視廣告的種類而有所不同。例如，想要傳達的內容是什麼？想要傳遞的物件又是什麼？因此我們首先必須根據商品戰略來構成獨特的意圖，其次是考量最有效的傳達方式。

　　在商業行為中，商品通過廣告設計的標新立異來進行促銷活動或傳達資訊，於是編排設計成了重要的因素，而經由上述的圖文資訊的視覺傳達，可以達到增強

★蘋果日報　　編排構圖是將文字、插畫、照片、圖案、標誌等平面設計的構成要素，給予視覺上的調整與配置，使其成為具有最大的廣告訴求效果。

★以平衡構圖的效果，建立層級式的視覺流程，有助維持觀者的注意力，並清楚地傳達訊息。換言之，眼睛可用循序漸進的方法探索整件設計品。

商品本身的解說能力的效果。

　　由此可知，圖文資訊必須是具有明確特徵的「經過統合的元素」，而所謂「經過統合的元素」，又有哪些典型呢？從廣告設計領域中的圖文資訊來看，可得到以下的各種類型：

一、視覺的概念元素

　　視覺設計，就是由點、線、面所組合而成的圖形。因此，在美術設計上，如何將圖形表現出來是最基本的技法。舉例來說，即使一條簡單的線，它在圖案中的畫法不同，表達的意念也會因而不同。若再加上箭頭，則形狀的變化就更為豐富了。所以，我們必須從中選定最合適的線條，來傳達我們的意念。

　　我們觀察報紙廣告以及海報等的平面設計時就會發現，為了把廣告內容傳達給觀者，必須包含以下的共同構成元素。設計師就是把這些元素的機能充分發揮，達成美的效果，繼而使用貼切的表現技法，去創作出富有

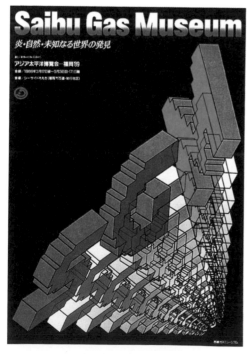

★利用數字透視效果，產生視覺衝擊，具有強有力的廣告效果。

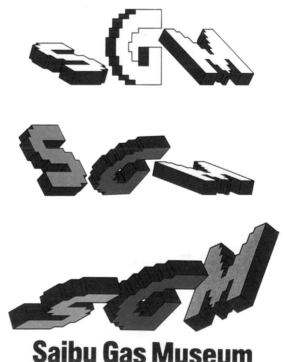

個性的作品。

　　把這些共同構成元素歸納分類，就有下列所述的各
種構成元素：

（一）點

　　「點」是圖形的基礎。若賦予「點」方向並加以
連接，就成為線；若線的兩端連接起來，便形成「面」
（三角、四角、多角、圓）。

　　「點」幾乎不單獨使用，而借由集積、排列來表
現形狀。人將天空中閃爍的星星連接而描繪出星座的圖
形，因此，便意識到可連點成線。

而用筆描繪出來的點，則可做出各
種有趣的圖形。

　　「點」，標示位置，沒有長
度，沒有寬度，也不佔據多大面
積。它是一條線的開始或終結，
或存在於兩線的相遇或交叉之點。
除了圖學的功能，點也是文字符
號的一種。如「，」、「、」、
「。」、「！」、「？」等版面上

★同樣的點集合，距離遠近所形成的濃淡感。

的每個字，都體現了「點」的妥善安排。

（二）線

「線」，是平面視覺設計中最常使用的圖案，例如直線、曲線、虛線等；另外，「線」的粗細變化也在其中，線的使用有無數種可能。

點移動時的軌跡為線，線具有多種語言的功能。造型上的線，以長度為主要特徵。當粗細、曲直、方向發生變化時，其表現力更為強烈，產生鮮明的視覺特性。

（三）面

從設計的觀點來看，「面」稱為「形」，是由長

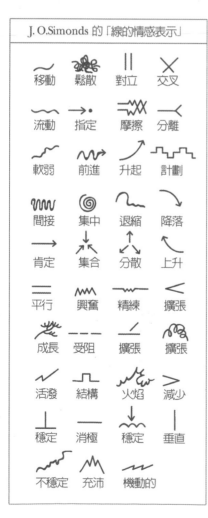

★方向的線，比起水平、垂直線有更強的視覺訴求力，會把我們的視線往所指的方向導引。

度和寬度共同構成的「二度空間」。幾何形固然在設計上常被採用，但富創意的有機形、不規則形和偶然形，易造成複雜的感點。因此，版面設計時應注意整體的和諧，才能產生具有機能美感的版面視覺效果。

　　語言行為的必備條件以解讀力、理解力為主，當語言行為出現時，隨著時間的推移，語言記號便以不具先後順序的形態出現，這就是語言記號之「線的性質」。與視覺記號的「面的性質」相比較，我們可以明顯地看出，它和資訊的傳送及接收方式不同。

　　文字是一種約定性的記號，由於它具有視覺性，比「線的性質」更強。書寫語言則是由文字「點的元素」集合而成。

★設計者的編排工作，是處理各種構成要素、造型的圖案及內容的文字。兩者之間的均衡、調和、動態、視覺誘導、空白版面等關係之設計。

二、視覺平衡的構圖

　　人在觀察各種物件物時，數量的變化、位置的變化等，會在心理上自動地調整。而與生俱來的這種傾向，在作視覺形式判斷時，總是在不知不覺中發生。這是

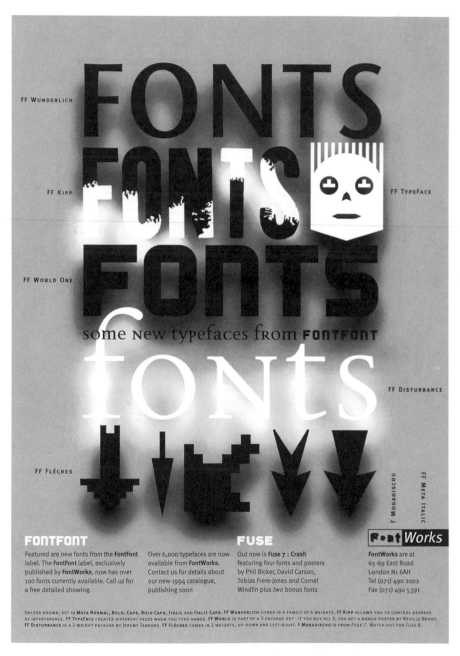

★Fontworks　文字是一種約定性的記號，由於它具有視覺性，和說話語言性質不同，因此在版面設計時應注意整體相互的和諧，才能產生具有機能美感的視覺效果。

追求安全均衡感覺的過程中的合理性定義，因此，均衡對感覺主體而言，會產生對抗，亦可說是內心產生的作用。

　　一般的說法是只要左右邊的分量相等，不偏重任何一方，就叫做平衡。嚴格地講，它的意義應該更廣泛些，可以包括平衡、對稱、安定、比例等諸現象。即指一組對立存在的東西，能夠安定地相互完全結合在一起，構成完整且統一的關係，這種造型現象可稱為平衡。

　　例如，在有支點支撐的木棒兩端畫上兩個球，若等距而大小不同，則感覺大球較重。要使之均衡，可將小球撥離支點，將大球靠近支點，再將大球放在支點遠處看看，就會理解其中的感覺了。可見圖面上也能感覺重量，稍加調整便能使之平衡。若再加上色彩的要素，那

★靳埭強海報設計　中國藝術家沿用古制，追求文字與圖像並駕齊驅，從傳統的文字形式演變為抽象的造型，保留文字字形的美感經驗，融入西方豐富的色彩，追求文字與圖像並駕齊驅的視覺美感。

就更顯複雜了。

　　「平衡」與兩個物體的容積大小無關，而是由物體的重量決定的。平面設計上的平衡，由文字、色彩、圖形等位置與面積來決定的。

　　在平面設計的技法中，混合了所有的圖形、色彩、文字等要素。爲使這些要素能均衡地在同一個平面上表達出來，必須考量兩個以上要素在視覺上或心理上的平衡。

　　例如，同形狀、同色彩時，就很容易維持均衡，可是二形若一大一小，我們的視線就會從大形移到小形上去，改變了視線的運動方向，產生不均衡的局面。

　　一般的版面可以區分爲「對稱的平衡」和「不對稱的平衡」兩種編排方式。

★對自然物，用描述性手法來表現，使然一目了然直接明白它表達的內容。
★利用文字爲圖形，具有簡明誇張單純化的強力表現。

★文字圖像畫後，所產生的理性分析和聯想。

（一） 對稱的平衡

　　將所有圖文都居中編排，這種平衡稱為對稱平衡，此種編排方式會使人產生一種正式和莊重的感覺，容易贏得讀者的信賴，使其產生安全感。

　　對稱式的平衡構圖，是在畫面的上下左右，採取相同等量的造型。對稱的平衡，極富沈著、穩重的靜態美，但其負面則是缺乏變化，有單調、乏味感。所以在採取對稱式的畫面構圖時，以色彩及其他不同的造型要素來破壞平衡，可以賦予畫面新鮮的生命。

（二） 不對稱的平衡

　　在不對稱的畫面中仍然可利用文字、圖片或插圖、色彩、留白等要素，達到平衡的構圖效果。在這種不對

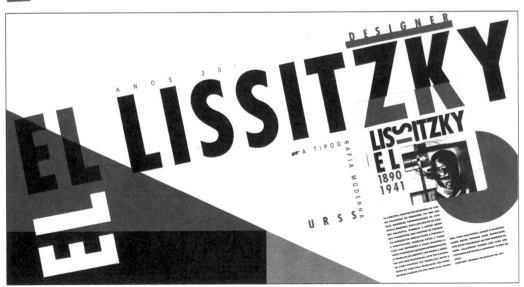

★非對稱平衡。此種編排方式較為活潑生動，可以產生愉快、亦於閱讀的版面。

稱的安定中，能使觀者產生無名的喜悅，動中有靜、靜中有動，彼此互相交融在一股和諧的氣氛中。

例如，一個粗字，可以與一大片密集的小文字群取得平衡的關係。利用明度差異，可以使一小張高明度的圖片與一跨頁的圖片保持對等的地位。放在畫面邊邊的一小排文字，常常也能使整張畫面忽然間生動起來。此種構圖手法的使用有畫龍點睛的效用。

（三） 對稱原則

對稱是自然創造的原理，也是自然界中秩序和安定的原理。製作對稱形態時，可把單位圖形移動、旋轉、反轉放大等，按照一定的方向，反復配置就可得到各種不同的構圖。

如果把這些方法再組合，基本編排法有：

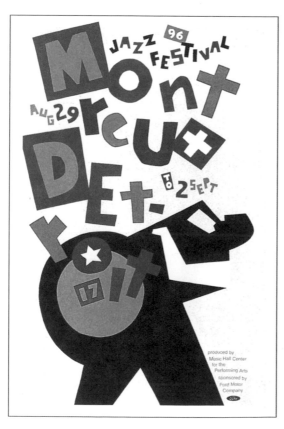

★將字體個別予以裝飾，像嘉年華般的熱鬧氣氛，特別設計的字母連結成整個字，以免讓人眼花撩亂。

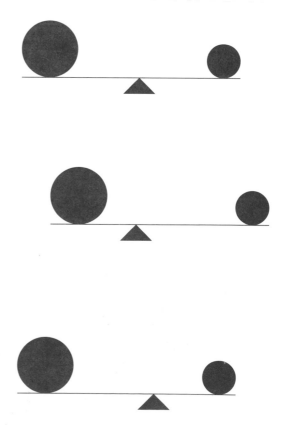

★兩點其間具引力的作用。

左右對稱

依圖形的中心（對稱軸）對折，因左右圖案相同，故稱之為左右對稱。建築物中，要強調莊重感的神殿、佛寺，多利用此構成法。左右對稱，可做出沈穩均衡、有重量感的畫面。

點對稱

通過圖形的中心點（對稱點），在與中心點等距離之處畫上相同的點，稱為點對稱。具體而言，就是將左右對稱的圖形，從對稱軸切開，按一種

★字體的粗細變化及尺寸的改變，形成這幅設計的焦點。大小的字體卻有不同的粗細變化，增添文字在視覺上的活潑步調。

上下相反的方式擺置，就成了點對稱圖形。點對稱比左右對稱更具動感，且能傳達秩序、安定、靜態、莊重與威嚴等感受。

連續對稱

用同一圖形，使之形成連續序列。圖形成一單位，連接在一起，借著連接方向的漸進，可以產生無數的變化。

將配置直線在一定的間隔下，一面移動、一面反復搭配。移動方向，非一次元性，可據需要設計成帶狀或反覆連續等多種模樣。

對稱能傳達安定、靜態、莊重與威嚴等心理感覺，因此這種構成的要素多應用在商標、標誌的設計，和連續構成的圖樣設計上。在包裝紙、海報、報紙等的廣告媒體上編排構圖時，也能應用到這種對稱原理。

★利用顏色和色調的變化，誘使讀者注意這些開頭的文字。

三、集積與分割

　　畫面上的構成要素如文字、圖片、插圖、線條、符號等，原都是一個個單獨的個體，經由分割與集積的構圖手法，並遵循美學秩序，才能構成完整的畫面空間。

　　一個字是一個點，多數位集積即會形成線狀，再由線集合成面，產生密度相同的文字面積。

　　集積的手法除了文字與文字的同類要素組合以外，也可將多種構成要素互異的個體進行組合，從而使畫面構圖在視覺效果上更富變化、更活潑。

　　「集積」是指集聚兩個以上的單位圖形（同質、異質、類似）來構成圖形。單位圖形愈多，集積的性質就愈能強調出來。到最後，原來的單位圖形就失去其性質，表現出另一種性質。

　　舉一個例子來說明：點集積就變成線與面；線集積時就成為面；經分割就成為線；線再分割就成為點。

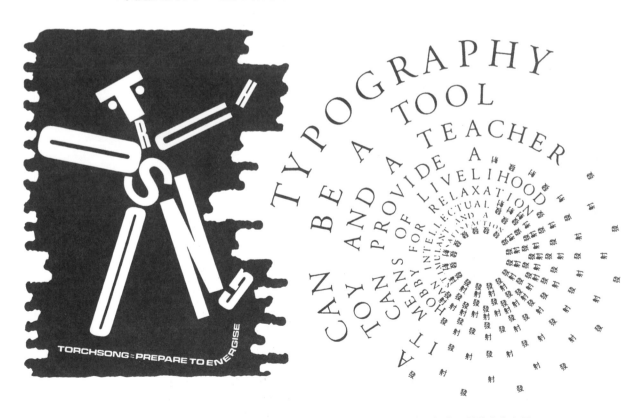

★這組反白字體巧妙地運用了字體相反的傾斜角度，以及字間的空隙，所造出的字母成為整組的設計，而非一個個單獨的字體。

「分割」乃是把某個形分割成若干部分，然後再構成。分割又可細分為等量分割、不等量分割、自由分割等。

分割與集積有著密切的表裏關係。集積中心須要有分割的關係存在，才能顯出不同造型要素；而在分割中又須有集積，才能將畫面凝聚為一個視覺張力的空間。

編排構圖的巧妙與否，常和分割與集積的應用是否恰當形成一種正比的關係。

（一）　等量分割

使用「2」或「3」這類單純整數來做等量分割，就產生「1：1」、「1：2」及「1：3」等單純明快的比例，在視覺上會有一種規律的整齊美感，雖然只是以等

量分割為基礎，可是卻充分地展現了美的效果。因此，在平面設計空間裏，可以用等量分割來設計其版面的構圖變化，但是不要過分追求變化，致使畫面變得過於複雜。

以正確的等量分割為基礎，若加上一些極少量不規則的變化，則可以緩和其整齊而呆板的感覺。而用來變化等量分割中全體的每一部分或一小部分的方法有：

1.依據垂直及水平線的分割：使用這兩個方向的直線來分割，或者加以稍微有規律的分割，可獲得強力統一感。

2.依據垂直、水平及斜線的分割。再加上對角線或其他斜線，稍微規律的傾斜分割，不僅在平面設計上有變化，在編排構圖上亦能得到變化。

★集積的手法除了文字與文字的同類要素組合以外，將多種構成要素互異的個性組合，會使畫面構圖在視覺效果上更富變化活潑。

（二） 不等量分割

　　把一個面不等量分割成若干小面的構成法。若應用黃金比例、等差數列、等比數列等數學比率來分割時，則能使面積有變化，使之有秩序美，且有簡潔、安定感。例如，把長方形的長邊與短邊各黃金比分割成四分割，進而把四個面塗以色彩，就能製作出美的畫面來。若把這種構圖用到海報、報紙廣告、月曆等之編排時，就能產生令人滿意的傑作。

（三） 自由分割

　　憑藉你的感覺，把自由分割的一個面構圖法。自由分割的畫面雖很容易得到自由舒暢的感覺，可是亦易於

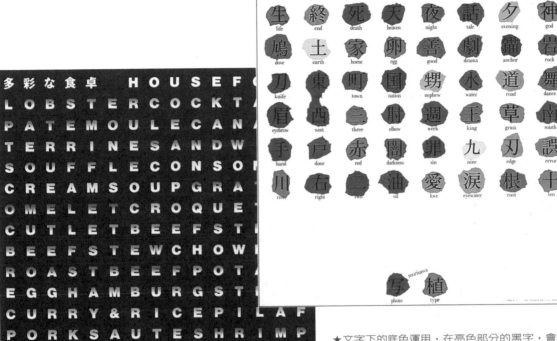

★文字下的底色運用，在亮色部分的黑字，會顯的更黑，文字會因底色的變化，可讀性也變化。

★同一幅書畫空間內，文字不是單一色調，而是使用多種顏色或黑白字並存的表現法，能使畫面活潑富變化。

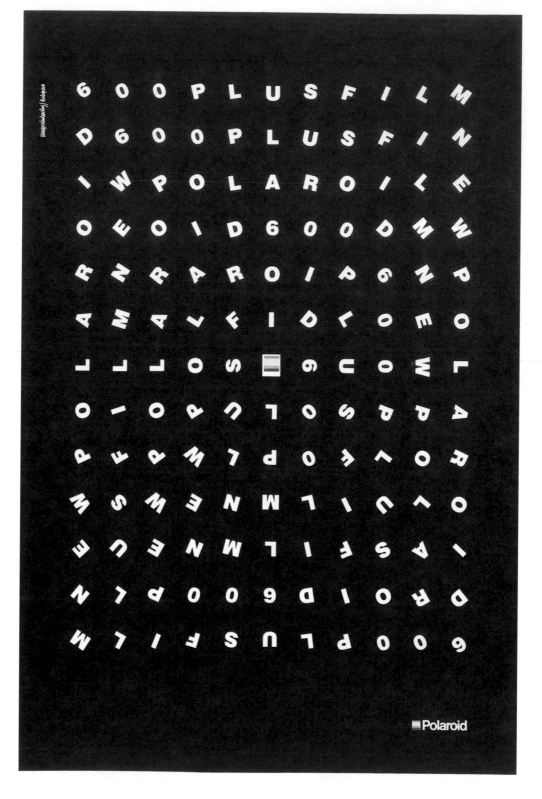

★ Polaroid 一個字是一個點，多數字集積會形成線狀，再由線集合成面，相同的文字面積配置組合、黑白對比、正負字的表現手法，形成優美而明快的空間。

陷入雜亂、不統一的境地，因此千萬要避免這種現象。自由分割的優點在於有不均衡和不安定之感，商業平面設計上常應用到這種分割原理。

　　這種自由的分割法含有不規則變化的趣味，具有隨意性，有利於產生奇思妙想，不像等量分割只能表現出規律的整齊美；因此自由分割必須發揮其不規則及不平衡的特性來做變化，表現出其他分割構圖所不能得到的效果。

四、看與讀的視覺誘導

　　觀看平面廣告時，我們的視線更容易被平面上半部分所吸引。換言之，上部比下部視覺訴求力來得強，左側比右側視覺訴求力來得大。由此可見，左上部最容易吸引視線從左向右流動，垂直線會導引我們的視線從上到下地流動。有方向的線，比起水平、垂直線有更強的

★利用點、線、面的理性規劃成隨意排列的抽象形式。

★視線容易由右上角經中心點往左下角移動，然後再往右上角移，最後再由左上角往右上角移動，此種視線移動的
現象稱為視覺規律。

視覺訴求力，會把我們的視線往所指的方向誘導。

　　若放進一直線或曲線時，其空間就被分割了。水平線會誘導我們的視線從左向右流動，垂直線會導引我們的視線從上到下地流動。

　　把廣告構成要素加以適量的大小變化，使其最美觀，更有秩序，使觀者的視線能做順利的流動，有其構圖的基本條件。因此首先，必須要把欲引人注目、欲強調、欲留給人印象的構圖要素的周圍留下空間，這是構圖的第一個基本條件。

　　構圖的第二個基本條件是，構成要素所占的面積，要依據廣告媒體的要求與廣告面積的不同，而規劃出大小不同的重點變化。例如，海報是以「看」為第一要素，所以圖形面積必須取大，才能增強注目性。報紙廣告、雜誌廣告，以及目錄廣告等以「讀」為重點，所

瞑　想　会
THE ONENESS IS THE BEST CONCEPT CREATED BY HUMAN BEINGS

瞑　想　会
THE ONENESS IS THE BEST CONCEPT CREATED BY HUMAN BEINGS

★由文字、標題組合成的圖像，使存在文字體和圖像之間的阻隔消失了。文字的形狀，完美的回應了抽象圖案中的花樣。

以要把標題、說明文的面積取大一些，才能引起讀者興趣。

　　海報或簡介，也是平面設計的一種，以傳達資訊為目的。其傳達的形式，幾乎都是文字。這些文字，為了能一目了然，常常以大而醒目的顏色書寫。另外我們必須配合圖面，能一目了然，使看到圖案的人自然將視線移到文章，人的視線，會先擺在圖面上方。

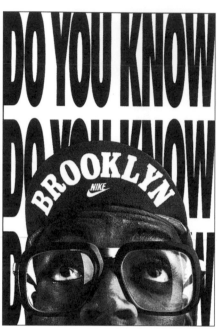

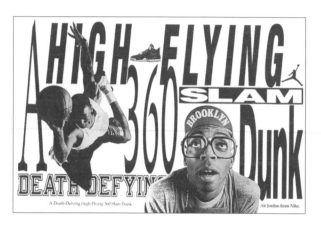

★　Nike　粗細對比明確，圖中僅有兩種色調。標題字是以極粗黑體字表現，文案及插圖彼此產生對比。

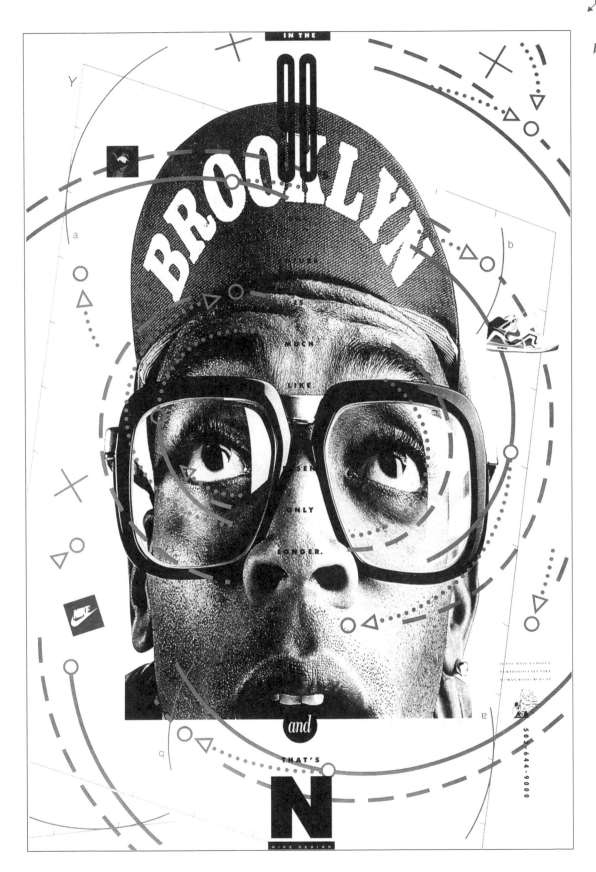

人物的圖形，用它每秒的動態、靜態、姿勢吸引觀者的視線，帶給我們很大的親密感。它能強調出大眾與商品或企業公司之間密切的關係，並賦予信賴、興趣、印象等意念。一般地說，我們的視線接觸到全身立像時，就會以頭、臉、胸、腹、腰、腳為序做視線流動。

人物的視線具有聯繫圖形與文字標題等構成要素的視覺導向任務。

例如當人物的臉朝左、觀者視線朝右時，那麼我們的配置要符合視線方向，把人物向左側放置；若人物的視線配置成向外，你的圖文之間的緊密關係，就被斷絕，而視線的流動也會因此而被切斷。所以，在安排人物時，必須要把人物的視線朝向畫面的內部。其他方面，例如手、腳等器官，也要配合視線的方向，讓它做

★以文章而言，則視覺焦點是最大的文字標題。若視線停駐在標題上，就會閱讀文字。我們必須將視線流暢地誘導，使觀者繼續讀下去。

出有如運動時的姿勢，以強調視線焦點的方向。

　　爲了使觀者對所要表達的內容一目了然，我們常常以大而醒目的顏色書寫，並配合圖面，使看到圖案的人自然將視線移到文章上，人的視線會先擺在圖面上方。

　　因此，要把視覺上最強的焦點放在上面。以文章而言，視覺焦點是最大的文字（標題）。若視線停駐在標題上，就會閱讀文字，我們必須將視線流暢地誘導，使它們繼續讀下去。

　　再者，若在文字旁邊描繪一條直線出來，該文字就得到強調，直線會將我們的視線導向該處。把該文字用黑線框圍繞時，它就更加得到強調，把該文字做黑底白字時，其視線訴求力就更進一步，更能強調出該文字的重要性來。

★左邊手指引導到中間的文案，再由文案的誘導到產品名稱，版面的適度留白，強調出區割本文的小標題，使觀者的視線能順利的流動，充分的達到廣告的訴求效果。

把一條直線放進畫面時，我們的視線會朝其所指引的方向流動。如若是折線，就依其內角如何，而往各自的方向流動。所以：

（一）正四方形的視線流動是向四方發動的（對角線的延長方向與各邊延長方向），它若是置於水平位置時，令人有沈靜感；然而把它斜置時，卻令人有律動感，大大提高其注目性。

（二）圓形的視線流動是輻射狀的，使人有向外的擴充感。

（三）三角形隨著頂角方向進行視線流動，例如，銳角時強烈，鈍角時就柔弱。

（四）長方形的視線流動與正方形一樣，會向四方發動，可是長邊方向的視線流動較強，短邊方向的視線流動較弱。

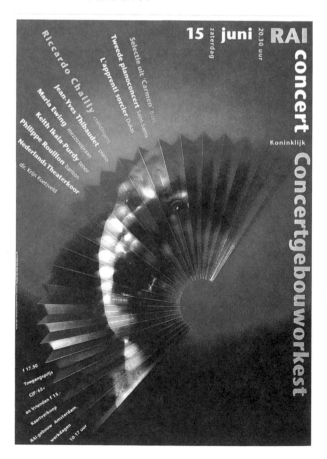

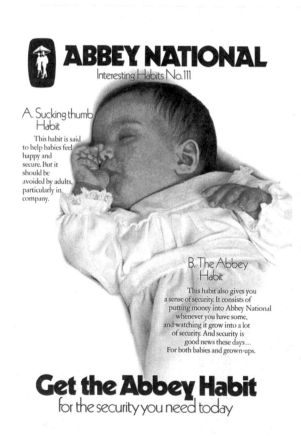

★ ABBEY NATIONAL　把人物的視線，配置成向左上角看，左圖文字編排即以眼睛所注視的角度依臉的弧線，做出放射狀的扇形配置。

★假如成功地吸引了觀者瞬息萬變的眼光,設計者接下來則企劃維持觀者的興趣,以傳達相關的資訊。而僅就色彩而言,色彩造成了有趣的視覺效果,同樣字與圖案,彩色的往往較黑白的更引人注目。

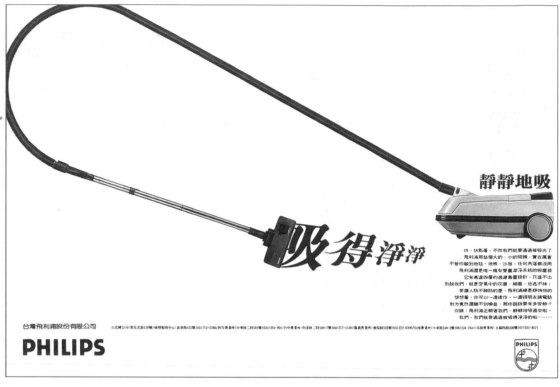

★ PHLIPS台灣飛利浦有限公司　版面重點集中在左右下角，標題靜靜地順著空氣管，大弧度的在左上角迴轉而下再到右下角吸得乾淨，標題相互回應，且達到把視覺誘導到內文的功效

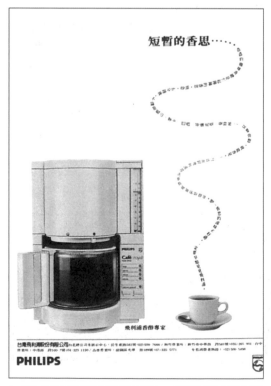

★ PHLIPS台灣飛利浦有限公司　強調出內文的主題位置，隨著彎曲線條的標題，增添動感和深度。

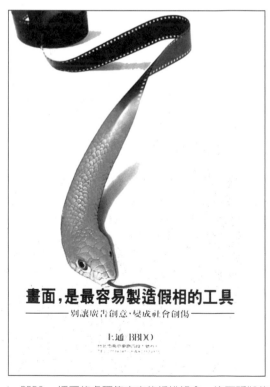

★ BBDO　插圖的處理集本文的編排組合，往下弧狀的底片漸變成蛇，誘導到廣告標題上，生動的版面，充分達到視覺誘導功能。

★配合編排設計的廣告需求，將文字編排成不規則角直線狀，產生優美的旋律，並且可以誘導讀者的視覺到廣告主題上。

★單純的造型和重複的文字，所造成的律動畫面。

五、虛與實的留白空間

　　「留白」，就是在畫面或版面中留出適當的空間。它是一種空間的經營，也是編排構圖中最重要的手法。「留白」看似是與文字無關的字眼，其實與文字關係密切，就好像空氣對於人類的重要作用一樣。畫面中沒有空間，就沒有文字與圖的存在。

　　留白利用編排構圖之間的空白區域來製造某種效果，它是創造色調變化的無價工具。在版面的文字與行列圖案之間增加留白，會使色調變明亮；減少留白，則使色調變暗。

　　畫面空間內，疏密關係的妥善配置，也是相當重

★STANLEY　兩張廣告都以捲尺作為視覺焦點，而視線都停駐在標題內文上，再將視線流暢地誘導全幅版面。

要的。留白空間與文字、圖形所占的實體空間，兩者是
一種疏密的對比。文字是黑字，黑字的底下就是白色空
間。換言之，就因為有了白色才顯得出文字與圖形的存
在。

　　版面四周的大幅留白有隔離其他廣告干擾的作用；
編排中的留白，可以使眼睛得到休息並有緩衝的空間。
在書籍的編排中，常會應用過頁、隔頁、整頁的留白可
使眼睛有適當的休息空間，不會在閱讀中產生厭煩感。

　　在畫面的構圖中，靈活運用「留白之美」是非常重
要的原則。版面若是填得滿滿的，會令人有透不過氣來
甚至雜亂無章的感覺，當然就難產生美感。留白的最大
作用是以虛實對應，襯托主體引人注意。如國畫中適當
的留白，講究的是「實則虛之，虛則實之」，可增添整
幅圖畫的藝術價值。

★黑與白的環境下因其獨特性而展現其視覺力量。

★把文字依畫面的需求，放進版面中隨著文字的
編排，視線也會依其角度而跟著作視覺瀏覽。

★一條文字線條沿著S的路線，既具有視覺誘導效果，亦不失識別性。

　　留白給人的感覺是一種輕鬆感，不會產生抗拒的或煩躁的心理，這是初步的成功。其次是引導讀者去注意標題、圖片及文字。

六、律動原則

　　從較大的「形」次第地移動到較小的「形」，或者從較小的「形」次第地移動到較大的「形」，以及擴大、渦旋等動勢，謂之「律動」。由於有這種運動感，在造型上才能表現律動感。當這種動勢讓我們產生「固定方向的緊張感」時，便產生視線誘導的效果；另外把具象變形時，亦能做到。直線，令人產生趨向一方向的緊張感；折線，其內角能給我們或強或弱的緊張感；正

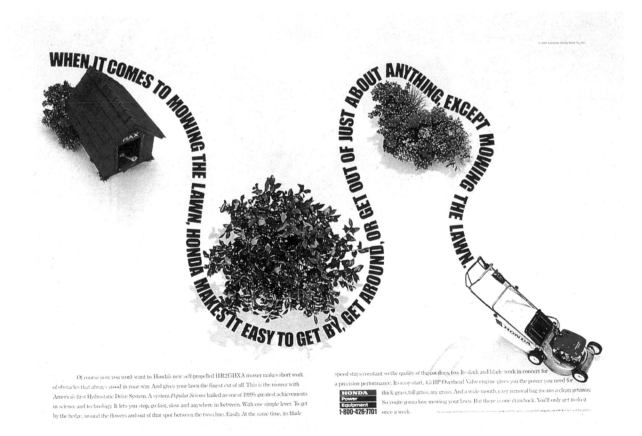

★HONDA Power Eqipment　利用文字的單字循序編排，由左邊依圖形的位置作上下左右的視線流動，如此可使視覺逐一瀏覽畫面所配置的圖形，有效的發揮誘導的功效。

★畫面的構圖，靈活運用「留白之美」，是非常重要的原則。

方形是向四方，發散圓形是輻射狀發射；三角形由其頂角，感覺出強或弱的視線的誘導。另外使用色相、明度與彩度的變化，做出有規則漸移的協調時，亦能製作出律動感來。

　　律動的畫面形式，能夠在各種視野中產生，這完全是根據單純的形式原理。一個畫面，可以以幾個位置、方向、間隔、大小為基礎而分節，從而得到單純的幾何學秩序。

　　當我們讀直排的報紙時，視線容易由右上角經中心點往左下角移動，此種視線移動的現象稱為視覺律動。

　　版面設計研究視覺律動的目的，是有效掌握讀者的視線，使其視線停留在預期的位置上，並且願意隨著你的視覺引導繼續看完該版面的全部內容。

★就設計來說，創意表現言語的兩大要素是黑色與白色。因為黑色與白色在視網膜上引起極度的刺激性，所以在視覺上會有補色的作用。

★白底的運用與彩色插圖之並存，正是對比效果的應用。

我們常常表現的漸層色就是一種律動的例子。例如由淺到濃、由淡到豔,由小字到大字、由細線到粗線等。律動的效果可表現出速度的快慢、數目的大小以及力量的輕重強弱等。

設計者借由視覺力量強弱製造出律動節奏並創造動感,因此這些視覺力量必須經由準確而精心的編排構圖來達成。

七、比例原則

在商業廣告設計裏,常常利用「黃金比例」來構成美的視覺效果。此種黃金比例並非依賴感覺求得,而是依據數學法則才能求出。它可以規定視覺要素的位置、

★ TACOMA COMMUNITY COLLEGE　為了一見到就能了解所表達的內容,常以大又醒目的圖形來強調,我們必須配合圖面,使看到圖案的人自然將視線移到文章,人的視線會先擺在圖面上方。

形狀、尺寸等問題。它與對稱、均衡、律動一樣，成為平面設計裏不可缺少的構成要素。

　　例如，要在水平線上立一垂直的人像，先試著擺放在中間，這樣人像把圖面一分為二，左右兩邊的圖變得醒目，人像已不是注目的焦點了。若將人像稍微移至旁邊，不將圖面中分，則人物也將是焦點。此種比例構圖並非傳統形式，但它是獨具一格了。

八、對比原則

　　對比關係，如明與暗、強與弱、重與輕、高與低、大與小等。一般地說，我們的視線容易集中在對比量很大或很強的地方。

　　對比形式所產生的美感是具有比較性、差異性的，它是相反方向的存在，是屬於動態的活潑、富於變化

★金車股份有限公司　　版面設計研究視覺律動的目的，即是如何有效掌握讀者的視線，使其視線停留在預期的位置上，並且願意隨著你的視覺引導繼續看該版面的全部內容。

的畫面。對比愈大，其刺激性、動態感也愈強烈；對比差異愈小，其刺激性也就漸趨緩和。要使畫面上產生粗細、大小、明度等的對比美，必須使畫面的構成要素達到最單純、最簡化，字體的大小、級數、圖片的種類宜儘量減少。

利用粗細文字，表現粗細、黑白、密疏的色面空間。黑白、明暗對比強烈的表達方式，表現出明快、果

★徐氏電腦　數字大小不均的排列，利用印刷網點表現，製作出前後的立體效果。

★將照片中的影像，經過平面修飾後，形成活潑的律動效果。

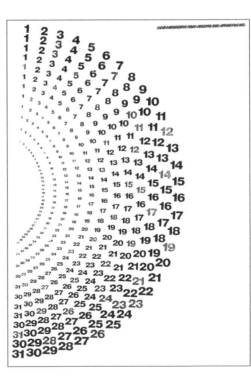

★律動會伴隨著層次的造型，反覆的形式，連續的動態，轉移的趨勢而出現。諸如漸進、重複、迴旋、律動、疏密、方向等的現象。

★中文橫排的報紙之視覺律動。

★右開書（直排）之視覺律動。

★左開書（橫排）之視覺律動。

★中文直排的報紙之視覺律動。

★此年曆中的數字由小漸進大，且呈現半圓形之放射狀的編排構成。

斷、直接強烈的畫面空間。適合在廣告上做直接、強有力的正面訴求，在畫面上產生視覺衝擊效果。以微妙的色調、色相的差異變化表現出的明暗比，有著緩和、優雅、脫俗、間接的美的視覺感受。

　　雜誌、書籍等的設計，常利用中間的騎縫線或折疊線作為分界線，設計出一半黑、一半白的對比效果。黑色部分有時是黑色滿版為底，應用反白字效果；另一半的白色空間，則編排文字內容或圖形。這是一種乾淨、利落、不拖泥帶水的明快視覺感受。

　　同樣的面積中，文字聚集越多，密度越高，形成較黑的空間；文字越小，密度小，形成較淡色的空間。

　　疏密對比所造成的黑白色調的對比，除了同面積中文字所占的多寡數外，文字的大小、字體的選擇，例如

★ A的字母由小字漸進到大字，表現出另一種律動的效果。

特黑體字及細黑體字的密度比自然不同，字裏行間的間隔、文字所使用色調等的考慮，彼此都有密切的關聯。

圖片與文字、圖片與圖片，也同樣必須考慮到疏密對比。密度高的部分，自然塑造出緊滯的、力量集聚的空間，反之則有相反效果。

特黑字體，因其粗厚的特性，常被拿來做標題字。粗黑字群做群字組合時，產生塊面整體的黑色面積，形成一股厚實而粗壯的力量。內文一般來說，選擇細小的字體居多，而群字聚集成面時，常會與標題字的厚黑面積形成粗細、疏密的對比美。

九、群化原則

畫面全體中的部分相互間若能發現有共同要素存在

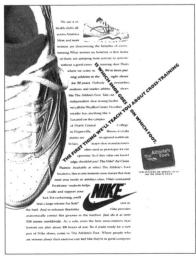

★畫面引人注意的地方重量大

★香港電訊　中文的特明字體或超特明字體，粗而厚黑的肩線，配上纖細的橫線，單字體就顯現出粗細的對比美。

的話，則這兩者可以說是相互類似，類似是有秩序、有組織地整理畫面所不可缺少的要素。而把畫面組織成類似化謂之群化。

群字肌理產生的視覺觸感也是根據人類的這種觸感經驗而來的。細黑體字組合的肌理是乾淨而清爽的，特黑體字結合成的則有些怪異。不同的組合可以反映出不同的肌理視覺空間。

將各種不同字體排列在一起，有大、有小、有白底黑字、有黑底反白字、有打字、有手寫的、有清楚、有模糊不清的，有的文字群中加大的黑圓點的、有拓印的等等。兩種不同性質、個性、造型的東西，放置在同一空間內，會因比較、對立而產生不同的美感。

其最基本的群化原則，就有下述幾種：

（一）畫面中大小、形狀、色彩或明度等不同的圖

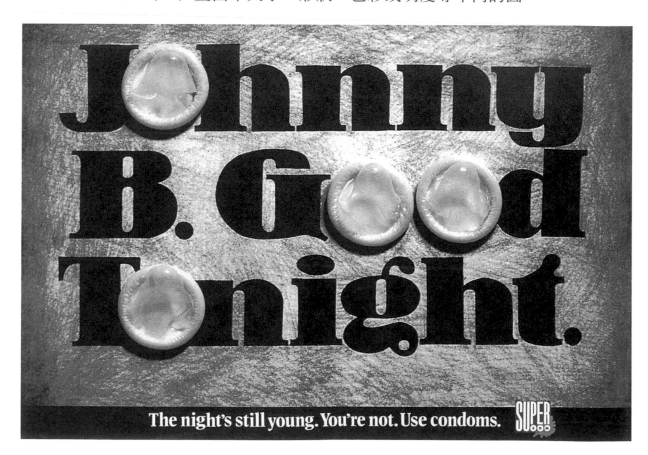

★Super　大字的使用，通常須與較小文字微妙的互相搭配，當大小文字組合時，與大小文字搭配生動的攝影圖片造成不同質感的畫面對比。

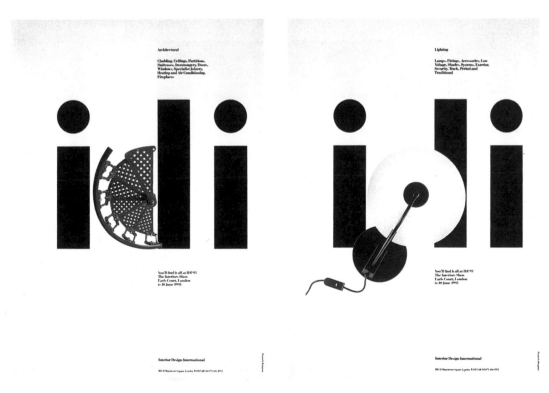

★ KOSE 文案的小字產生對比，插圖的大小對比，也極為明顯。

★要使畫面上產生粗細、大小、明度等的對比美，必須使畫面的構成要素達到最單
純、最簡化，字體的大小、級數、圖片的種類宜盡量減少。

形，會因其性質的類似產生群化的現象，稱為「大小的類似性」。

（二）　當你在凝視畫面中的兩個黑點，會發現兩黑點之間具牽引的作用力。此時若另加兩個黑點進入畫面時，原有的牽引力作用馬上消失，兩點分別被新加入的黑點所吸引，從而產生兩個群體。具有同質的形體，因距離的接近而結合成一群的現象稱為「形的類似性」。

（三）　畫面上若有很多同性質的東西，如上下左右距離均相等的橫、直排列的兩組正方形群體，長度較長者造成視覺律動。決定視覺律動的方向容易結合成一群，即所謂的「位置的類似性」。

內文版面設計時，亦可用接近原則使標題和內文之間產生群化作用。

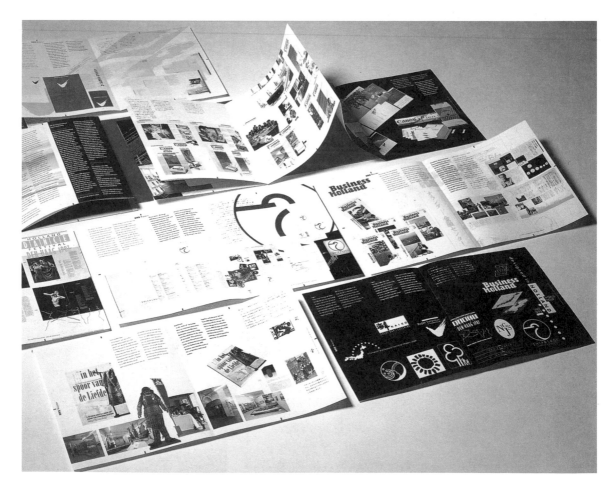

★整頁底面雖仍以一半黑一半白的表現，但黑白之間的自然融合，是屬於一種柔軟、優美的對比效果。文字反白會因底色色調的變化，產生律動、活潑的效果。

　　較長標題因接近原則的應用，自然產生群體作用，使段落分明。在內文版面設計時，亦可用接近原則使標題和內文之間產生群化作用。由此可知，接近原則的群化作用大於長度原則，也就是當接近原則和長度原則一起存在時，接近原則對視覺的引導大於長度原則。

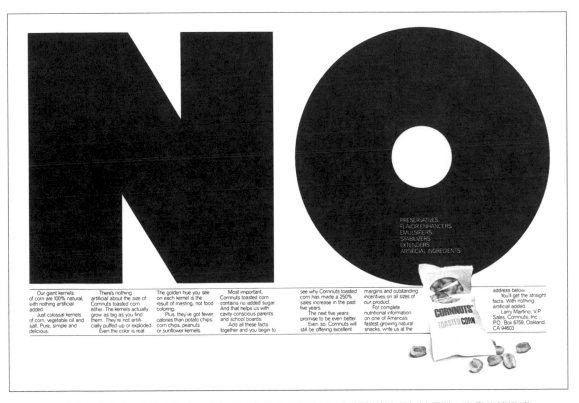

★ 既大且粗的文字，具有可信賴、強而有力的視覺衝擊效果。但相對的也就欠缺優雅、高貴的精緻感。

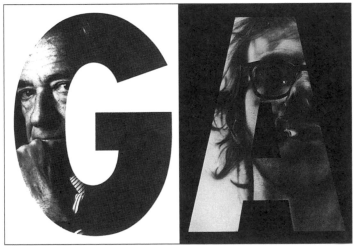

十、統一與調和原則

秩序是自然界中安定性原理的抽象化，也是人類生活體驗的眞知灼見，從而產生的體制化法則。亦是人類文明的一部分，具有深厚的文化內涵。

對稱、平衡、比例、律動都是產生秩序的「美的原理」，同時也是人類社會活動體驗歸納而成的體制化法規。

一個廣告的畫面空間內，通常會有各式各樣的要素並存著。這其中若沒有一個主要的統合，例如主要的色調、主要的字體、傾斜或正放的編排方式等來作爲強有力的視覺重心，則存在於畫面中的不同要素就容易產生混亂、不協調的感覺。版面美化最主要的原則是變化

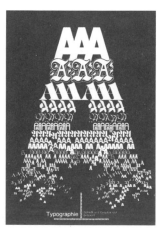

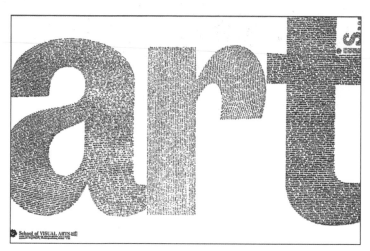

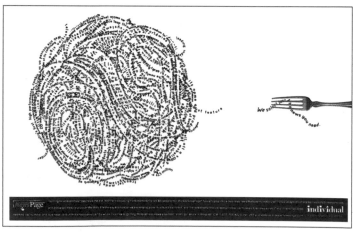

★ School of visual ARTS　當近接原則和長度原則同時存在，近接原則對視覺的引導大於長度原則。

與統一，兩者間適度的發揮是藝術形式中最能表現美感的。統一中求變化，變化中求統一，有的用線條表達，有的用色彩表現，有的則以形狀來完成。畫面的統一原則，最重要的是把具有特徵的構成要素，多樣或重復地顯現在畫面上，繼而產生統一整體。

調和應用是將對稱、律動、均衡、比率等構成要素綜合整理，從變化中求統一，最終達到調和之美。

以視覺傳達為主的商業設計，其畫面全體，由幾個要素的部分所構成。其組成部分，至少有兩個以上。畫面若是由同質要素的部分所構成，就很容易得到既統一又有秩序的美感；畫面若是由許多異質要素所構成，就易陷入凌亂、不調和的境地。再者，畫面若是由類似要素的許多部分所構成的話，就很容易產生既有秩序又有變化的美來。

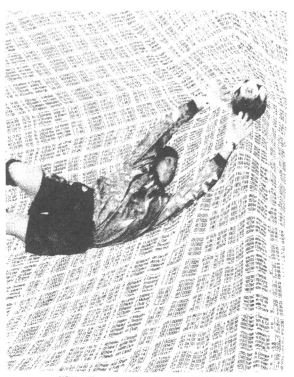

★將各種不同字體排列一起，有大、有小、有白底黑字、有黑底反白字、有打字、有清楚、有模糊不清的……種種的文字，形成視覺的焦點。

　　如此，畫面上雖有變化，但整體嚴謹統一，能保持一定秩序狀態，則謂之「調和之美」。所以在形態、圖形、平面設計、立體構成與色彩配色上都要求其調和，才能創造出完美的作品來！

　　如果過分強調對比關係，空間預留太多或加上太多的單元，則容易使畫面產生混亂。要調和這種現象，最好把對稱、均衡、比率等構成的要素綜合起來整理，使每一要素與整體相符合。例如特殊的曲線形狀、物件物，或色彩等等。

　　編排時對平面的上下間、左右間的平行或均衡狀態，完成後的紙面形式或視覺要素，可用數理求出其中心軸，亦可計算重心或中心點的位置。這些結構性分析，大致可以正確地識別或判斷構成狀況。所謂平衡感覺，是物理性環境使人產生的心理影像，特別是對物體

★畫面中大小、形狀、色彩或明度等不同之圖形，會因其性質之類似而產生群化的現象。

★ 內文版面設計時，亦可用近接原則使標題和內文之間產生群化作用。

的定性或平衡作用的反應。實際上，配置於平面的視覺構成要素，明顯地集中於一側，或明暗的格調差異比較顯著而有偏向。這種形式上的不平均，造成視覺上的不穩定，平面上會有視覺材料想像中的移動。這時，移動中心軸會起到維持全體均衡感的作用。一般而言，編排上的法則，或編排的方法，關係著要素的分配排列和組合等有關的秩序。

十一、重度原則

假設圖面上有兩個大小相同的圓，若兩邊都是黑，則取得均衡；若一邊為白，則黑色那邊就過重。為使

★ AMERICAN ELECTRIC　這是一則極大的圖與極小的文字對比。高反差效果表現，增加其大及重量感，乾淨的留白空間，除了文字其大小對比外，也增加重與輕之對比。

此情況取得均衡，必須將黑圓變小。相反地，若將白圓變小，那麼就更強調出其不均衡性。可見，明暗的不均衡，可借由面積來加以均衡。

（一）重度由畫面上位置計算，離中心點愈遠其重度愈重。

（二）單純有規則的比單純不規則的重。（例如具象與抽象、單純的線條與複雜的線條）

（三）上重下輕原則。

（四）左重右輕。

（五）遠重近輕。

（六）獨立的東西重量特別大。

（七）直的形比倒的形重。

（八）動態的景要比靜態的景來得重。

（九）就色彩而言，同面積明亮的顏色比暗的顏色輕。

（十）一個畫面若引人注意、引人關心的題材雖小，但重量大。

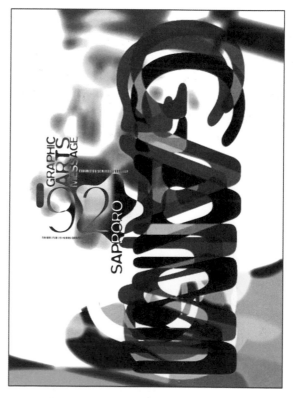

★隨意組合的大寫字體和小寫字體，強調出不同的濃淡色調及正反相對的花樣。

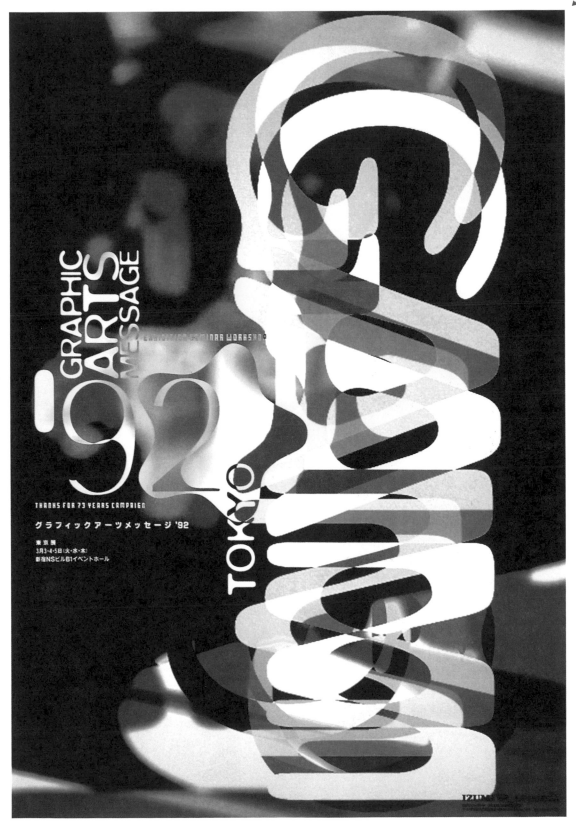

★統一中求變化，有的用線條表達，有的用色彩表現，有的則以形狀來完成

十二、共同邊原則

　　傳統的文字編排方式歸納有齊頭、齊尾、齊中（居中）、齊頭尾等，在編排時皆有一條共同邊為骨架。收集分析國內各著名報刊的圖文編排方式，可發現每篇文字編排皆有一條共同邊，顯示共同邊隨圖形的邊線而動，文字隨著圖形排列，有兩條或兩條以上的共同邊。

　　在各種報刊雜誌版面上，我們看出每一種文字編排皆有共同邊，而共同邊可以是豎直條，亦可是橫條，根據文章的性質不同，採用不同的共同邊，使整篇文字編排「統一中有變化，變化中有統一」。讀者可舉一反三，靈活運用在文字編排上。

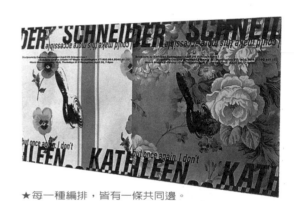

★每一種編排，皆有一條共同邊。

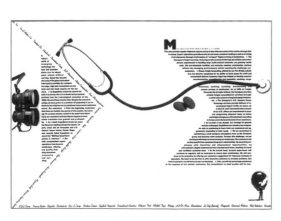

★共同邊隨圖形邊框而動，文字隨圖形排列。

★傾斜的排列方式，增加整體構圖的生動感。

色調與色彩

　　當文字結合成文章並經過字體調整、合比例的排版、適當留白等程序，版面整體的色調明暗度的調節不必太遷就文案的內容，只需要將它當做純粹調色的配置，仔細地觀察。

　　均勻的色調必須靠字形、尺寸、字體粗細的巧妙搭配，才會有完美的表現。就像是報紙、雜誌等的內文，時常會改變文字的色調明暗度，以強調段落分明、引證及標題，引起人們對其內容的興趣，並且有助於讀者時常變換閱讀的步調。

　　如果單就字體粗細的改變而言，會造成最強烈的對比，從極粗到細字，會形成後退或前進的錯覺。收集各種不同雜誌和報紙的內文色調，將他們拼湊在一起，並拍成照片，然後從中觀摩它們在印刷效果中的運用。我

★維他露基金會公益活動海報設計。

★應用畫面留白，對稱平衡及視覺誘導的設計原理，產生秩序之美的廣告效果，同
時也是人類社會活動體驗歸納而成的體制化法歸。

們可以發現，充分運用印刷的形式與效果，可以使觀者產生強烈的視覺興趣。

不論何種設計，首要任務都是吸引視覺的注意力，色彩在這方面有著卓越顯著的作用。

對設計而言，色彩有四種功用：

一、視覺吸引力

設計作品必須在短時間內吸引觀者的視覺注意力。雖然人類的視野很寬廣，但視力範圍卻很狹窄。而視覺

★黑與白的環境下因其獨特性而展現其視覺力量。紅色的圓是視覺集中的點，運用嵌線帶動視線到內文中，並且達到視覺平衡的作用。

★均衡的重量感。

★明暗的不均衡，藉由面積來加以均衡。

★左邊黑色圓較具重量感。

經驗則建立在無數次眼球運動上，以每秒四至五次的轉動速率改變視覺焦點。雖然在視野中，我們或多或少可感覺到色彩，但僅在凝視區的中央，我們才會清楚地看見一個字或一個符號。

　　就結果而言，色彩的效果也是顯而易見的。實驗顯示，在一大型展示中，首先映入眼簾的是色彩，其次是圖案的運用，或者是兩者的混合使用。因此，色彩能立即吸引注意，且較圖形、文字、形態更具功效，其有效距離更遠。

★將畫面分成黑白兩個對比空間，數字使用將黑體字陰陽反白產生視覺的平衡效果。

★獨立的東西重量特別大。

★這個漂亮的p字母，顯示某些可以轉換成裝飾花字。

★動態的景要比靜態的景來的重。

　　無論是包裝、DM，還是海報、雜誌設計，展示中的色彩永遠第一個捕捉住我們的眼球。通常，彩色影像較黑白或灰階影像更易引人注意，約高40％左右。在翻閱雜誌時，我們往往會先被色彩吸引而後才閱讀其具體內容。因此，當設計者的首要目的是吸引觀者的眼球時，似乎使用最強烈的對比和最鮮明的色彩來設計是件天經地義的事。但實際上並非如此，強烈對比的色彩搭配，如黃配藍紫、紅配藍、綠配紅紫，反而會抵消彼此視覺上的吸引力，令人產生不快的感覺。因此在設計中，亮色與暗色所造成的強烈對比往往應用在一些強迫視覺注意的地方，如道路交通標誌等。

二、持續看的興趣

　　假如成功地吸引了觀者瞬息萬變的眼球，設計者接下來的努力則是維持觀者的興趣，以傳達相關的資訊。

★所有圖文都居中編排，這種平衡稱為對稱平衡，此種編排方式會使人產生一種莊重的感覺，容易贏得讀者的信賴感。

僅就色彩而言，因為色彩會造成有趣的視覺效果，所以
同樣的字與圖案，彩色的往往較黑白的更引人注目。

　　據估計，超級市場中的貨品必須在二十五分之一
秒內獲得顧客的青睞，黑白廣告必須在三分之二秒內完
成此項工作，而彩色雜誌廣告則通常可維持注意力兩秒
鐘。要在如此短的時間內傳達資訊，單純的色彩和簡單
的文句就成為設計時的不二法門。

　　雖然字體大小及顯著程度，和設計成品所在的位置
亦影響吸引力的高低，但調查顯示，彩色廣告遠較非彩
色廣告更令人注目。以DM為例，文案以彩色表示，可較
非彩色版本多出50％的接收率。

　　從一段距離外看設計品，設計品必須能吸引注意
力，而且設計要單純清晰、清楚明白更進一步，設計必
須能讓視覺以最舒適的方式掃描。當設計太普通時，可

★黑白廣告必須在三分之二秒內完成此項工作，而彩色廣告則通常可維持注意力二秒
鐘，在如此短的時間內要傳達訊息，單純的色彩和簡單的文句就成為設計時的不二法
門。

能觀者很快便失去觀看的興趣；而當設計不尋常時，可能導致觀者滿頭霧水，同樣失去觀看的興趣，而無法傳送完整的資訊。

　　當我們設計圖案或任何有關色彩的作品時，設計者必須仔細考慮色彩的搭配是否恰當，是否能有效地激起顧客的好奇心。當我們的眼光被黃底紅字或黃底黑字的麥片包裝盒吸引時，我們通常也會希望香水禮盒更精美，更讓人難以抗拒。為了鼓勵顧客閱讀設計的內容，而非走馬觀花，設計者必須考慮何處為觀者的第一著眼點，何處為第二、第三……視覺反映排列秩序，若能先考慮周詳，就可避免設計要素彼此競爭，吸引觀者的注意力，最終反而分散了觀者對整體設計作品的注意力。

　　當設計元素中含有一些無法傳達資訊的元素時，如

★色調差異愈大，愈容易維持觀者的注意力，反之則否。而如紅字黑底這種色彩的對比，假如字夠大，線條夠粗的話，亦能在相當距離外閱讀。

★色彩的面積與明亮度所造成的重量感。

★眼睛對色彩的辨識，通常有所變異。像在一段距離外，這時黃色看來卻似白色，橘色則成紅色，綠則偏藍，藍卻成黑。若字小，間距又窄的話，在閱讀距離33公分內，同樣的色彩構圖會造成注意力渙散，或字體閃爍的現象。

壁紙效應或皮件效果這類同等重要且常被使用的設計元素，那麼具引導性質的元素，如圖案之類的設計就不可省略。因為這些元素可以平衡構圖的效果，並且建立層級式的視覺流程，有助維持觀者的注意力，清楚地傳達資訊。換言之，眼睛可用循序漸進的方式探索整件設計品。

三、版面協調功能

色彩為版面的構圖增添了許多魅力，色彩美化又具實用的功能，更能夠隨意變化；同時，色彩比單一文字更讓人印象深刻且容易記憶。文字與色彩的整合加深了視覺的傳播效果，字形及字的格調氣氛也可以透過色彩來表現。以透明色彩做字體拓印時，不但可以將顏色混合在一起，還可以產生不同的渲染效果。此外必須注意的一點是底色的選擇搭配，因為底色會影響到字體的識別效果。相容的色彩會彼此融合；對比的色彩則會產生

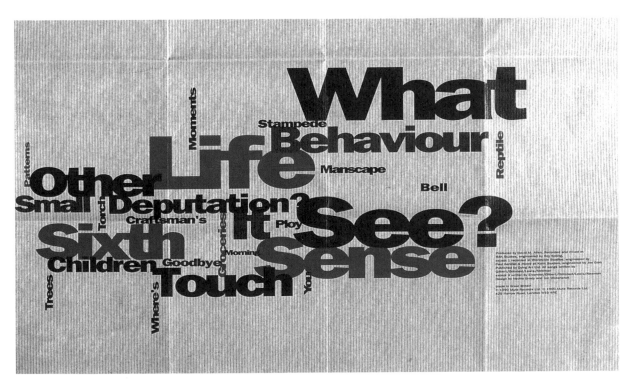

★集積的手法除了文字與文字的同類要素組合以外，將多種構成要素互異的個體組合，會使畫面構圖在視覺效果上更富變化，構成完整的畫面空間。

振動，彷彿字體要從平面中跳出。通常單一色彩的層次或色彩相互搭配皆可作為底色，但要考慮整體協調與文字的可容性。黑色或白色的設計字體，可以用彩色或花邊，這樣的印刷效果使版面看來柔和而富有生氣；或者將部分的版面，用極少的色彩加以突顯、區別或強調，這也是相當醒目的設計手法。

因此，無論何種設計，色彩的選擇基於幾方面的考量：首先，它可能純粹基於設計上的考量，雖然一般認為只要是美的，顧客都喜歡，但所有的廣告行銷人員都會堅持使用特定的顏色，以鎖定特定的顧客群。

要定出如此一項原則，必須仔細分析產品的本質、服務，或促銷的重點，而且必須研究同類型銷售良好的產品使用何種顏色組合、以何種形式呈現。必須找出每一項關於產品的要素的答案：產品要賣給誰？男性、女性、老人或小孩？已婚還是未婚？顧客的國籍？顧客屬

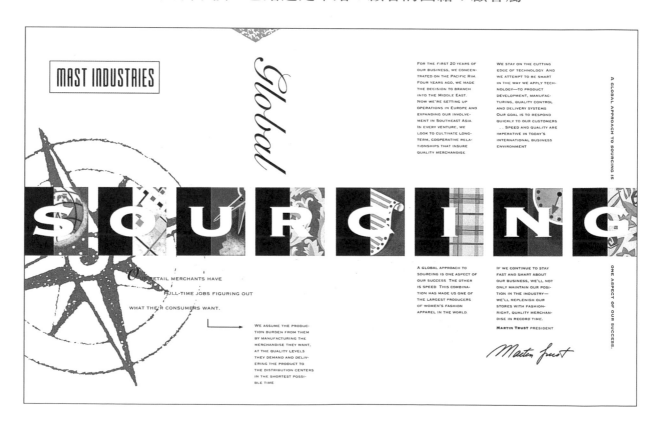

★ MAST INDUSTRIES 色彩的選擇乃基於幾方面的考量。首先，它可能純粹基於設計上的考量，雖然一般認為只要是美的，顧客都喜歡，就一些讓人閱讀、吸收、了解的資訊而言，色彩可使人加快閱讀的速度。

於哪一個社群？在哪一個季節販賣？以及其他許許多多諸如此類的問題。

因此在決定色彩或色彩組合之前，設計者必須先就調查結果做一番衡量。

四、聯想的互動關係

色彩能增加空間的立體感，因為在暖色調中如紅色、橙色，是突出向前的；冷色調中，如藍色、紫色則有陰暗向後退縮的效果。我們可以改變色彩的明暗度及濃度來創造效果變化。灰色屬於暗色調；黃色是高明度色；紫色則明度最低；紅色和綠色為中等。大範圍色彩有較大的視覺強調，這點必須格外注意。尤其是在版面設計運用色彩的時候，因為大部分的字體面積比較小，所以除非你使用特大粗體字，否則色彩濃度必須降低，

★ MAST INDUSTRIES 色彩的選擇乃基於幾方面的考量。首先，它可能純粹基於設計上的考量，雖然一般認為只要是美的，顧客都喜歡，就一些讓人閱讀、吸收、了解的資訊而言，色彩可使人加快閱讀的速度。

但是你可以採用比實際要稍濃的色調作爲補償。色彩很少是單一出現的,因此要瞭解色彩彼此之間的互動關係,最好的方法就是不斷地實驗。

色彩可引發與實際視覺無關的聯想。如何使用一定的色彩組合使設計者、委託公司、顧客、觀者,都產生一定的反應,是設計的一大要目。就整體而言,形狀、大小、形式、材料也影響這最後的效果,而這一切,均靠設計者對時代潮流的認知和個人的直覺。

雖然廣告設計總是宣揚產品好的一面,但色彩卻無可避免地有其正反兩面的聯想。就拿紅色來說吧,一方面它代表朝氣、活力、冒險上進,但另一方面它也是侵略、殘忍、騷動、不道德的象徵;黃色也是如此,一方面它代表陽光、喜悅、光彩、樂觀,另一方面,它也代表嫉妒、懦弱、欺騙。綠色象徵和平、平衡、和諧、誠實、富足、肥沃、再生和成長;深綠色則象徵傳統、依賴、安心,反面意義是貪婪、猜忌、厭惡、毒藥、腐蝕。藍色的正面意義有效率、進取、秩序、忠誠,反面則有壓抑、疏離、寒冷、無情之意。

★ AGFA在處理塊狀文案時,最意閱讀的色彩組合爲白底黑字,其次爲黃底黑字、黑底黃字、白底綠字、及白底紅字,相反地,最不易讀的顏色組合爲藍底紅字、藍底橙字、及橙底綠、黃字,由於色調接近,常讓人頭昏眼花。

色彩使用，通常受到潮流喜好、市場調查報告、專家意見的左右。而變化快速的色彩流行通常反映出當時的精神和社會關注的焦點，如健康與環保。雖然無可證實，但消費大眾喜歡求新求變卻是亙古不變的。所以新奇的顏色組合永遠可讓人多看兩眼。

事實上，色彩的確能吸引注意力，而且某些色彩組合特別能使人眼光停留其上。據推測，不同色彩組合在傳達資訊時有不同的成效，而在不同的時空中，某系列

★字體十分與眾不同，結合繁複的裝飾和豐富的色彩，原先簡單的風格和尺寸仍隱約可見，既保留了識別性，又裝飾的非常華麗。

的色彩在結合本身與設計的印象時，也會產生較持久的效果。

換言之，某種色彩組合雖然視覺效果佳、容易閱讀，也引人注目，但並不保證它就能和產品的品牌合而為一。沒有任何定律可供我們將色彩與特別的情感狀態或理智狀態結合在一起。設計者多憑直覺使用色彩來吸

★設計者的首要目的是吸引觀者的眼光時，似乎以最強烈的對比和鮮明的色彩來設計，但實際上並非如此。強烈對比的色彩搭配，如黃配藍紫、紅配藍、綠配紅紫，反而會抵消彼此視覺上的吸引力，而令人不快。

引觀者，而非理論，這也就是在創造性的設計中，藝術成分多於科學成分的原因。

五、明度與彩度

在比較兩種顏色時，總是一個較明、一個較暗，由明暗度的不同所導致，通常一色會較另一色鮮豔些。我們稱之為彩度的差異，或色彩飽和度的差異。彩度，亦稱色度（chroma）或色密度，可由彩虹的純色延伸至一中性色彩，白色、黑色或是灰色。設計家可將任一鮮豔的顏色與灰色混合，而得到它們想要的彩度。印刷者則必須以透明墨水配合網版，小心仔細地將印刷色混合，才能達到設計師要求的效果。不論在應用上還是實際判斷上，同一色相的顏色可由最亮排至最暗。色相與明暗

★我們往往會被顏色吸引而閱讀內容，因此在設計中，亮色與暗色所造成的強烈對比，往往應用在一些強迫視覺注意的字語上。

的辨別作用都非常重要，設計者可用黑白二色操縱色相的明暗度，所以在黑白的設計中，明暗的差別，就成了諸如形式、形狀、重量、材質、數量等各種資訊的唯一指標。

當視覺可能因年齡、性別、個性、經驗的不同而導致對顏色、大小做出錯誤判斷時，可能沒人相信設計本身的意義也影響到顏色的判斷。但無論如何，事實證明的確會如此。

就一些讓人閱讀、吸收、瞭解的資訊而言，色彩特別有用。諸如保障安全、閱讀地圖等，色彩可使人加快吸收的速度。舉例來說，色彩可用來標誌消防設施的所在，使人在危難時迅速地做出反應。自古以來，火就與紅色有關，因此，消防設施也使用令人觸目驚心的紅色。

★色彩的效果也是顯而易見的，在展示中首先映入視覺的是色彩，其次是圖案的運用，或者是混合使用，色彩能立即吸引注意，且較圖形文字形體更具功效，且有效距離更遠。

通常，我們對色相的記憶總是貧乏且大多均為象徵性的，而象徵通常是一個主題下的眾多事件，由一個標準化的觀念所統領。因此「紅」這個字可引起我們諸多聯想：彩虹最外一環、交通標誌「停止」、熟透的草莓等等，而毋須精確記憶物品實際的色調。明度和彩度重要的是「記這麼多也就夠了」。

有一點非常重要，所有的色彩比較均是相對的，而且大腦對色彩的不穩定有一種補償作用。具體來說，當將設計或創作的一件物品，由黑暗的室內移至光明的室外時，其上的色彩會產生驚人的變化，只是很少有人注意到。因為物品的色彩和明暗多少維持一種固定的比率關係，使人易於忽略。由於注意力集中的時間非常短暫，於是產生了一個非常重要的問題——眼睛如何知道接下來要看哪裡？

★設計者多憑直覺使用色彩來吸引觀者，而非學識。這也就是為何創造性的設計中，藝術成分多餘科學成分的原因。

★對比色色彩組合會比同色系色彩組合更易吸引注意力，但也可能使觀者厭煩。艷麗的色彩通常會引起眼睛的疲勞。

「看」，此部分對於動作、閃光、光度變化特別敏感。從許多商業用途角度看，在黑暗中，霓虹燈廣告遠比彩色平面廣告圖更為引人注目，如旅館招牌或是交通標誌。

圖形插畫的發展

自古以來，插畫一直被宗教、文學、辭典、圖鑑等所引用，作為文字的輔助，通過圖畫、圖解而賦予文字具體的內容。印刷術剛剛發明時，人們利用石版或木版的黑白線條繪圖技術來製作插畫。攝影技

★紅色具有活力與熱情，是積極令人興奮的顏色。於太過華麗，所以極難配色，因此版面設計時可以全面性的，也可以是重點式的。

★紅色的運用發揮性強烈而有彈力，容易使人聯想到火與血。

★在比較二種顏色時，總是一種較明，一種較暗，這可說是明暗度的不同所導致。就一幅圖畫或一幅印刷品來看，同一色相的顏色可由最亮排至最暗。畫家可用黑白二色操縱色相的明暗度，而印刷者則添加透明混合劑，以使彩色墨水更亮些，或降低網版的網目數。

術問世後，繪畫開始趨於抽象，不論是構圖或技巧，都增添了內容的意義性、象徵性、風俗性等魅力或面貌，追求色彩的再現性，開始重視個性表現。

以文字爲傳達手段，歷史悠久，在15世紀活版印刷術發明之後，便成了視覺傳達的主流。

但是，在18世紀的法國，以文字爲主的同時，還極爲盛行用圖形插畫。此外19世紀的英國，繪有圖畫的報紙也極受歡迎。到了19世紀後半葉，如英國的華爾特·克蘭（Walter Grane）與凱特·葛利納韋依等人的兒童圖畫書相繼出版，以插圖而非文字爲主的出版物品出現。此外，自19世紀末開始，許多美術雜誌，也極爲重視圖版與插畫。使用這種以印象爲主的視覺傳達傾向確立下來，始自近代海報的出現。

★在黑暗的夜晚，彩色燈光遠比彩色平面廣告更吸引人。

★用霓虹燈管寫字，因為在媒體至上的年代，藝術即訊息，霓虹燈造字的材料，顏色及排列，本身又創造了圖像。

★日常生活經驗告訴我們，顏色的確影響我們對大小形狀重量距離的判斷。舉例來說，在同樣的距離下，同等大小的物體，藍色的看起來會較紅色的看來小些，且較遠些。

★所謂原色乃是可混合造出其他色彩，但本身無法以混合其他色彩而得到的顏色，印刷色的三原色為紫紅色、黃色、青色，以油彩、墨水、顏料，各種不同的方式呈現，可混合出各種不同的顏色，對設計師來說尤其重要。

　　插畫的訴求效果視物件而異，但應該具有人性、機智、幻想、奇異性（非一般性）等感覺性較強的魅力與趣味。

　　就圖案設計而言，為了達成其溝通功能，便必須對媒介物有透徹的瞭解，並且也要選擇適合各個案例內容的表達方式。把廣告內容視覺傳達出來的圖形（繪畫、插畫、攝影、漫畫、圖表以及抽象的形狀與符號等），必須具有引起觀眾心理反應，並進一步把視線引導到廣告內容上的功效。

　　在以溝通為主的編排設計上，除了印刷上的要求外，還可參考下列的形式：

　　（一）用寫實、線畫性、感情性的手法表現出來的圖形，不但能把廣告內容具體地說明，並且能強調真實感。

　　（二）圖形的單純化，能產生與寫實、線畫表現不同且富有個性的作品來。出來的圖形，不但能使觀者產生喜悅之情，並且能使觀者產生親密感。

　　（三）　攝影的圖形是最能表現真實感的，所以也最容易引起觀者的親密感與信賴感。

　　編排圖形可分成使用數學原則的直線與曲線所構成的「數學圖形」、使用美的自由曲線所構成的「有機圖形」、利用偶然性效果構成的「偶然圖形與視覺記號」三種。使用抽象之圖構成的設計，令人產生緊湊與嚴密的秩序感，能留給人一種強烈的視覺印象。

文字與圖案的相關性

　　文字與圖案密切相關，不可分割，因為文字中有圖案，而圖案中也有文字。無論是文字還是圖案，都是重複印在事先分割好的區域中。文字多半是重複出現，而

★由其名稱的內涵發展，採具像化的圖案表達品牌或企業的名稱。

★印象性一見即知的之觀式圖形商標。

★一般設計，都有字體嵌線花邊裝飾花樣和插圖，作為產品的強調。

且在印刷中，它必須和其他印刷要素相配合，以單一比例的方式，創造旋律般的順序。

　　圖案（亦指紋理）出自文字，而且大多由字母、數位或標準符號的主要特徵重複組合而成。大範圍內以不規則、規則或有色調的圖案經由字母、文字和行列之間的空白構成。我們對於不熟悉的語言文字如美麗的花樣和圖案，雖無法瞭解其涵義，但是我們的眼睛，仍然能夠自由地享受它們的特色和豐富的裝飾變化。

　　這種改變文字原有的形狀，以配合圖案線條的設計方式，讓人在觀賞作品之時領悟文字的巧妙安排。只要能充分發揮創意，則任何圖案都可能以文字構成。

（一） 圖形商標

把企業的性質、規模、獨立的條件、創意視覺優化地表現出來。商標，不但使觀者能夠與其他公司的商標有所區分，同時亦能提高對本公司的信賴度，也具有把印象性、親密性、獨自性等視覺效果傳達出來的機能。

商標的外形，以圓形者居多。其造型，宜採用與生活有密切關係之素材。例如公司名、商品名等，都以動物、植物、幾何圖形以及中、英、日文字的第一個字構成者較多。

語言轉換性是使商標出現在人們的對話中的有利條件。借著轉化為語意，商標擴展了其生存的空間，並且提升了普及狀態。

（二） 文字商標

文字商標表現商品的內容與氣氛，所以必須是具有

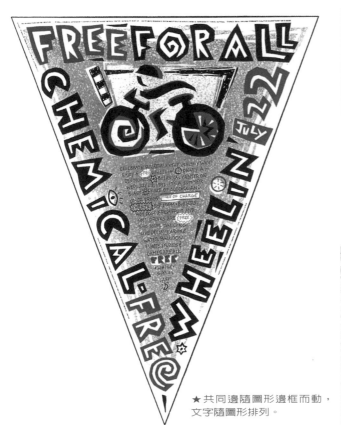

★ 共同邊隨圖形邊框而動，文字隨圖形排列。

★ 每一種橫，直式編排，皆有一條共同邊，整體的文字圖案像織錦畫一般。

口語化，且令人好念、好記、容易識別，進而發生親密感的商品名字。

設計必定要以文字爲依據，再借由圖形與繪畫相輔助，使文字語言蘊含生命和感情。同時爲了強調出商品的性質，並且創造出強有力的廣告訴求效果，必須要有獨特的設計創意。

此外，如若命名的結果必須要有某種意義，就必須考量下列各點了：

意味性，又稱語意性（Semantic Image），即和名字所指涉物件（商品等）相當的觀念，以及名字所具有的意義能使物件產生美好的意象。

音感性，又稱音聲意象（Phonetic Image），也就是得自聲音的一種意象，重點在於易於發音，聽了就

Tokyo Broadcasting System

★由企業或品牌名稱或字首與圖案組合發展。

★為應時代企業的形象要求以及企業發展漸進需要，因而簽訂改變企業符號，使之不失現代感流行商標。

★Rough 由企業或品牌名稱發展,中英文均可,具加強訴求,稱為字體標誌(Logo Mark)是標誌設計的新方向,圖形視野傳達效果甚佳。

懂，並且音感（音色、旋律、韻律）對名字的影射物件
很貼切。

視覺性，又稱圖形意象（Graphic Image），欲使名
字在圖形化之後更具特色，應從命名的考量與選擇階段
就多加注意。

文字商標是一種可讀的商標，在成為設計之前是語
言，因此，在設計文字商標時，首先是決定所用話語，
即命名。因此，所謂商標的命名，就是想出一個和同類
企業或商品都不類似的共有名詞，這個名詞不能只是命
名的人懂，它還必須讓接觸到的人也能夠理解。

（三） 標題、標語、說明文

把廣告內容描述出來的文章，包括標語、標題以及
說明文等。先充分調查並研究廣告商品的性質，把握何
處是商品有魅力之處？消費物件是誰？要利用何種廣告
媒體？何時要廣告等？把這些廣告目標都瞭解了，然後
以此為條件，去從事撰文工作。

★意味性語意文字商標。　　　　　　★意感性稱呼的文字商標。

　　廣告說明文開頭的標題與圖形一樣，具有把讀者的視線吸引到廣告上，引起其興趣，並進一步地誘導他的視線於廣告說明文上的機能。所用文字體通常比說明文的字體要來得大，並且要編排在易引人注意的視覺焦點上。

　　與商品有關係語句，可以把商品的性質簡單明瞭地

★有所定位，消費層次提昇的審美性商標。

表現出來。標語，必須易讀、易記，並且能令讀者產生興趣與親密感，進而把商品名很強烈地烙在觀者之印象內。

編排構圖的順序

商業設計的編排機能是使廣告內容具有視覺效果的美感，從而捕捉住觀者的視線，進而把他的視線順利地誘導到廣告主題上，使廣告內容能夠明確地傳達。為了達到此種編排的目的，就必須在規定的廣告平面空間內採用對稱、均衡、律動等美的要素，把文字標題、廣告說明文以及圖形等廣告內容，放進此平面空間內，給予其視覺上的調整與配置，於變化中謀求有秩序的統一，

★音聲意象的文字。

★獨特的連體字運用，產生新的群體，有別於其他商品的獨特性商標。

以提高廣告的視覺效果。

設計者的編排工作，是處理各種構成要素，把創意視覺化，然後把視覺化的圖形、文字、色彩等再經過均衡、調和、律動、留白、視覺誘導等構圖，把廣告內容表達出來，使其具有最大的廣告訴求效果。

大多數的設計工作都會涉及對特定文字的字體設置與編排方面的問題。在實際進行平面廣告設計的文案編排工作時，可依下列順序進行：

（一）根據廣告創意，決定各種要素的比重。

（二）考慮廣告版面，選擇需要編排的內容。

（三）依照畫面的重心關係，決定主題（著眼點）的位置。

（四）選定訴求文句（標題、標語等）與主題（著

★從設計的觀點，面稱為形，由長度和寬度共同構成二度空間，不規則形和偶然形，易造成複雜的缺點。因此版面設計時應注意整體的相互和諧，才能產生有機能的美感視覺效果。

眼點、商品名、商品圖等）的關係，並決定適當位置。

（五）決定構圖的形式。

（六）為了充分發揮構成要素的廣告作用，必須考慮主標題、副標題、標語、說明文等的誘導，或其相互間聯繫所需的視覺順序與位置。

（七）選定插圖，指定位置及版式（指定活字的大小字體、排法、字間、行間、輪廓等）。

編排構圖的目的

版面構成表現的是形式美，它與標題製作、文章的編排內容美互相調和，不過，版面所要求的形式美不同於國畫或純粹圖案，而另有特殊的美感要求。組成版面形式的要件，主要有線條、留白、標題字的變化、字形、色彩，以及方形、矩形局部的運用。在編排處理之

★明耀百貨 兩種不同性質、個性、造型互異的東西，放置在同一空間內，會因此比較、對立，產生不同的美感。

★ SIERRA TEQILA 為了充分發揮構成要素的廣告作用,必須考慮主標題、副標題、標語等的誘導效果,或其相互間的聯繫所需的視覺順序與位置。

下，版面的美化皆可傳達設計意念。

（一）吸引讀者對版面的注意，減少版面的呆滯。

（二）透過設計的編排規範，增強企業形象與廣告的識別性。

（三）增進讀者對內容的理解，使文章更引人注意。

（四）誘導讀者視覺，是其閱讀訴求重點。

（五）產生具備美感的畫面，給讀者愉快順暢的閱讀經驗，減少讀者在閱讀時的疲乏感。

創新文字的視覺語言

字形本身可以成為有吸引力的東西，可以是一個顯示的聲音。

某種具有謎般特質及魅力的字形設計，在現代藝術活動中感性起來。印刷字的再發明，即是將字體視為可變的形狀或圖案，不受任何拘束，它象徵著創作者的直覺與智慧。

★一種有趣的編排，數字順序由大向中新點縮小，直到盡頭幾乎消失不見。

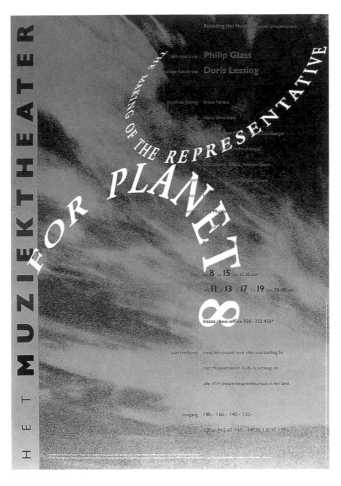

★迴旋狀的文字編排，表現了漸進效果，也傳達出畫面的前後立體空間。

對於我們周遭常見慣用而單調的「字體設計」，裝飾印刷體是一種新的挑戰。這項挑戰就是將人們時常用到的書法、字體、字形、圖案及裝飾等等從傳統的桎梏中解放出來。無論是用手繪還是印刷，將字形轉成抽象的輪廓，使文字在色彩和視覺上看起來更為調和，圖案則呈現嶄新而帶有抒情形式的結構。

而不同的品味和潮流，經常使字形的使用及裝飾產

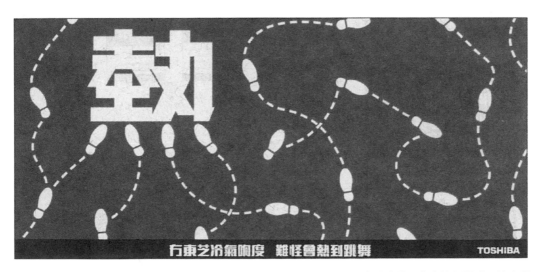

★TOSHIBA 突破畫面的水平垂直之傳統構圖，留白的點隨著腳印排成輕微的波動，意味著急躁感；熱字與腳的交接處，形成畫面的焦點，廣告訴求重點充分的表達出來。

生變化。新的印刷及複製方法，從手寫體到印刷體，它的裝飾日新月異，形成極大的變革。字體種類也日趨複雜而講究，這些皆促使設計者不斷發明新點子和創作新主題。

我們就像孩童般，控制不住渴望去填補、裝飾和改變那空白的紙張。原始人類以個人的、象徵性的圖畫裝飾來美化他們的環境。這種喜好裝飾的天性，在我們的生活中扮演了很重要的角色，像是在城市中隨處可見的噴漆壁畫、各種媒體上印刷精美的標語和資訊，還有商店招牌、海報、T恤、包裝、書報雜誌封面等等，許許多多的平面圖案，誘使我們進入生動的視覺對話之中。

將字形賦予創意和裝飾，使它在視覺上能充分表達並發揮每個字體或文字的內在涵意。借助平面設計及實際字體變化，或者是字體互相組合排列等等的方法，都

★字型設計，在現代藝術活動中感性起來，即是將字體視為可變的形狀或圖案，不受任何拘束，它象徵著創作者的直覺與智慧。

可以獲得令人興奮的效果。

　　你可以嘗試各種設計，並且打破所有在文字使用上呆板而嚴肅的成規。一般而言，這些技巧多使用單一的字體或文字。如果你雜亂無章地設計，只會造成視覺上的混淆不清。而電腦及電子合成排版，可以提供廣泛而迅速有效的變化方式，同時你也可以運用手繪的技巧，使你的設計更為獨特生動。

★電視和電影螢幕上都可以看到許許多多的平面圖案，誘惑我們進入生動的視覺對話之中。

首先問自己以下三個問題：

（一）你所要處理的是資訊還是純粹純飾，或是二者的組合。

（二）它的識別性是否重要。

（三）何種字體才符合你的設計。

前兩項標準較易達成，但第三項就必須謹慎考慮。一個字體其本身擁有堅固而簡單的結構，而且並不是每一個字母都適合做各種變化及平面的設計。

一、字形尺寸與粗細

字形的變化帶給人們不同的感受及樂趣。當你使用裝飾文字時，必須先瞭解形狀、尺寸，或粗細形體、色

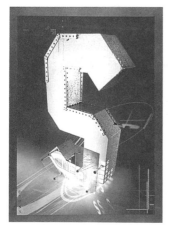
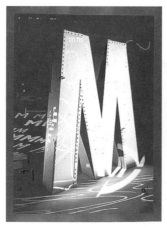
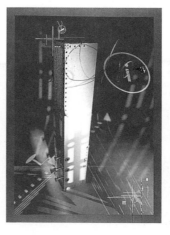
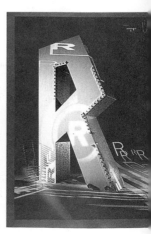

★這是由相同字母的各種形狀所構成的抽象圖形，此設計結合了陰影和漸層色，光影結合的效果很突出。

調以及字形和其他要素間的互動關係。

　　字形設計的視覺效果，無論是垂直或斜線，都會使所有的字形形成獨特的形狀和特色。就像人類有高矮胖瘦，字形也有不同的形狀、尺寸和粗細。從古典到新潮、從整體到變形，每種字體都有其特色。即使是抽象的形式，也擁有無限的變化。

　　當你在欣賞字形時，首先必須瞭解文字本身的結構特性。而字形的抽象形狀是可以單獨存在的，這不同於

★粗體的筆劃以自由書寫形式表現，用不同色調來加深字體的印象。

★粗細不同的字體以單色及彩色分別套印，形成有趣的圖形。

★它是以獨特的電腦合成字體所構成，表現出電子媒體所具有的豐富裝飾功能。

表音、表意的功能（因爲文字發展最初即使是抽象的，也有其代表的意義，並非爲了好看而存在）。

仔細從字形的個別字元來看，如古代斯拉夫語、阿拉伯語、希伯來文或日文、英文等，我們或許不瞭解它的涵意，但是仍然可以從純粹欣賞的角度，來享受文字造型之美，而這些異國文字的裝飾和變化，更具有挑戰性。相形之下，中文字形本身所傳達的資訊，就比較容易被忘記。因此爲了視覺上的藝術，本身的語言文字，是必須不斷地學習的。

要深入瞭解字形的外在和內在表現。字形除了本身之外，還包括數位、標點符號及一些特殊記號（如「&」記號）。試著將這些字體顛倒過來，或是在旁邊加一些裝飾，給予它們新的視覺效果。用手繪畫字體，盡可能畫大一點，從中去瞭解它們的結構和韻律。如此一來，每個字的性格，可以借著視覺表現出來，它們可能和人類一樣，有的抒情、有的動感、有的頑固、有的平靜、有的激烈、有的權威。字形的內在有其本身的涵

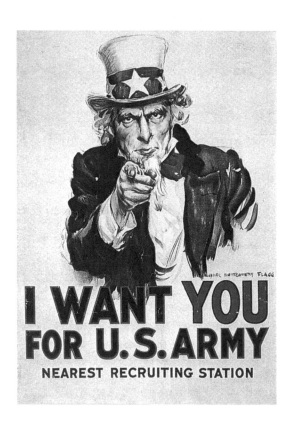

★利用電腦的功能，合成這張海報上所有圖形和字體產生數位化，製作馬賽克的效果。

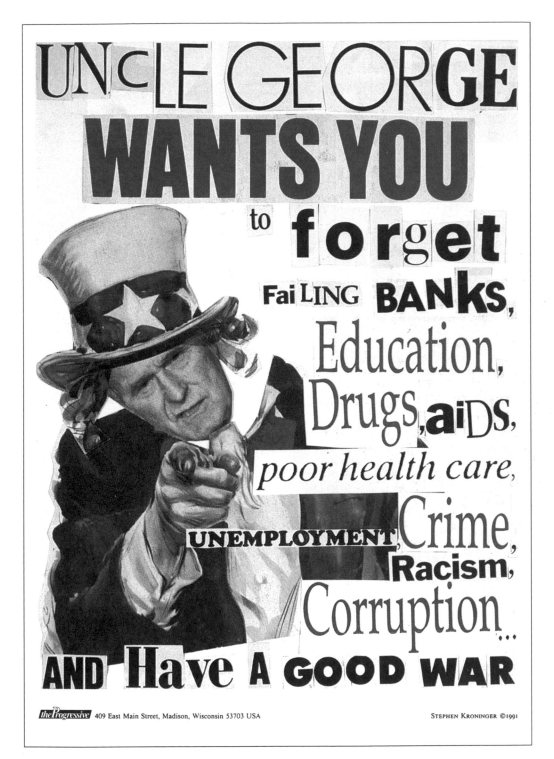

★將我們時常用到的書法，字體，字型，圖案及裝飾等等自傳統的桎梏中解放出來，無論是用手繪或是印刷，將字型轉成抽象的輪廓，使文字在色彩和視覺上看起來更為調和，圖案則呈現嶄新而帶有抒情形式的結構。

意，因他能傳達語言外的資訊，我們要掌握字形內在的
涵意來盡情發揮。

目前的使用方法是，在大寫字中，第一個字母多半
會提高，之後的字則稍微降低。這種用法，時常出現在
結尾或中段。

字形或數位的結構、字體和尺寸都十分重要，經
過裝飾美化之後，會變得更堅固，更簡單而且更易於辨
認。有些印刷字體中帶「花飾」的字體，可以說是慣用

★ 這張字母組合圖案是「V」和「A」之間以&符號巧妙聯
合，形成獨立的字體。

★ EPIC DESIGN technology. Inc 「&」符號
是從拉丁文「et」所引用而來，作為and的簡
寫，這種字體是典型的裝飾字之一。

★數字嬉戲般的排列成有趣的人形，像是並肩合作，也像是接力競賽，表現出動的文字圖形。

★以裝飾，唯美為表現的連字，仔細辨識的話，即可看出互相連結的字義。

★利用數字連號倒影的立體浮雕效果，加上富於層次的光影變化，產生優美的韻律效果。

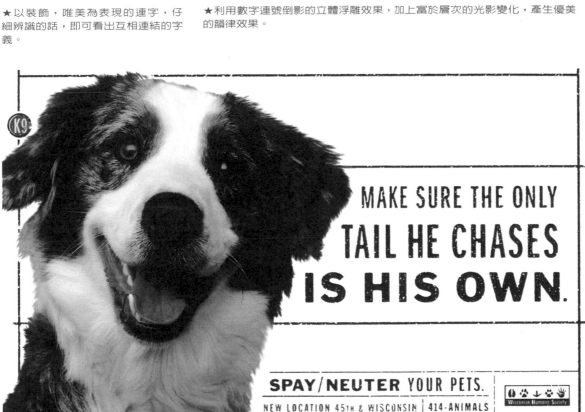

★不以線條邊框，使文字與其廣大的背景空間銜接一塊，另有一種不同的意境。

的精巧大寫字體。這樣的字體通常很大，字母的某一部分，總是向外延伸飛揚，超出一般正常字形的尺寸。它們為創造性字體增添了抒情的感覺，尺寸和形狀更突顯了文字和語義。

尺寸也是字形溝通的主要表現方式。其方式，一是大字的排列，二是文字圖案。

大字排列多半用在標題、標語或首行第一個字母。它用大而簡化的裝飾或文字來引人注意。文字圖案，則是以較小字體作為文字稿來變化出圖形。而字體的尺寸通常是依設計底稿來選擇，大的字形顯示不同的層次變

★漢字所具有的表意性，以及漢字灑脫的筆劃，兼以手筆的運用擴充了文字媒體思考的領域。

化，大小字體二者的組合搭配，即可產生出各種變化，展現醒目的字形變化。

　　大而粗的字形較爲醒目，易於作圖案變化；小而細的字形使你能夠輕易地在周圍運用各種裝飾手法。對比尺寸是一個最基本的設計要訣，幾乎在任何情況下都可以用這種方法來表現。首先分析你的文字內容，找出一個最適合表現形狀的字形，然後選擇最恰當的尺寸比例，來創造視覺上的焦點。這些設計字在尺寸大小的使用上，尤其需要別出心裁的創造力，就像是廣告招牌、DM設計、標籤、雜誌和海報等的廣告視覺效果。

　　試將相同尺寸及形狀的字形，以不同的粗細混合在一起，就像是以少數的直線式樣來形成樂譜，然後用更強烈對比的線條自由地搭配。不同粗細的字體和嵌線的結合，可產生強烈的視覺效果。在粗黑的嵌線上加一個

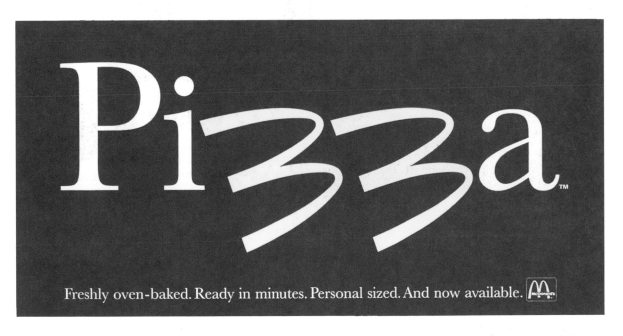

細體字，或是粗體字下加上一條細嵌線，這種對比的方式，就可突顯出字形粗細在裝飾中的優勢。

　　字體的粗細線條構成字的形狀，字體粗細分為Futura細體及Bodoni粗體兩類，包括不同的粗細及尺寸，從極細到極粗。細體字是瘦而細，表面積小，在字心及周圍留有較大空間；相反地，粗體字則較黑，面積較大，字心空隙較少。不同的強度和粗細厚度，形成不

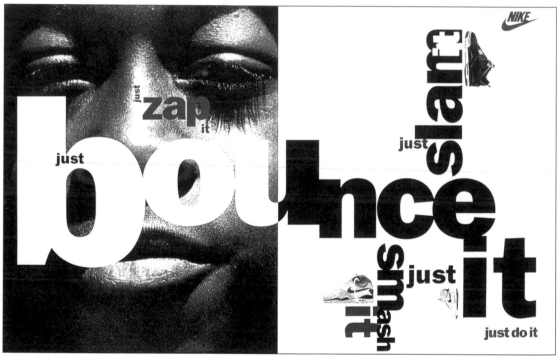

★平面設計的技法中，混合了所有的圖形或色彩、文字等要素。為使這些要素能均衡地在同一個平面上表達出來，必須考量二個以上要素的均衡。

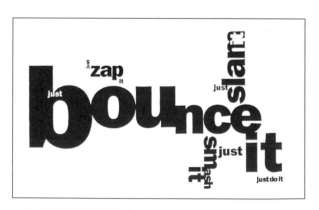

★當字型獨立於其語意之外時，有其視覺的表達力。

同等級的視覺效果,特粗字體在視覺上較佔優勢。

　　字體的輪廓、底色或表面積,深受個別字形粗細的影響。視覺的平衡,必須靠設計中所有要素的配合,並結合對比、明暗優勢以備字形周圍空間的處理。因此可以嘗試以某種基本字形為主,將不同的粗細體加以混合,看會產生怎樣的效果。

　　明顯的粗細變化,比微細的變化更有效。粗細的對比,是既有效又直接地表達強調或識別的方法。這種方式,特別能夠達到突顯單一字體、數位或文字段落的強調效果。

　　經過空間和尺寸的實驗之後你將會發現,在大而粗與小而細的字形與圖片之間的界限已經消失不見了。共構的結果,往往產生特殊的印象。將不同尺寸的字形串聯成依行或自由組合時,會在尺寸和形狀上產生相反式

★以字型構成的人物側面,每一小字有如分色中的一小點,因組合密度不同,產生兩種層次的色調,區分出有如高反差效果的圖形。

樣的錯覺。不同尺寸的相似或對比的字形並排在一起，會創造出有趣的視覺印象，結果可能是緊張而複雜的，也可能是寧靜而廣闊的。

在以尺寸作為考量的裝飾技法之中，偶爾會忽略其識別性，你可以打破規則，不墨守成規，這樣說不定會有意想不到的收穫。

在一個字形的一邊加粗，另一邊則變細，隨意變化可以有令人驚喜的效果。在字形的外形輪廓上加粗，會改變整個字的比例。字體粗細也可以借由顏色運用，使之產生強、弱、粗、細，或剛毅或柔和的視覺印象。上述的方法，可以令一個粗大的字體變得輕盈柔和，而底色也可以有相同的變化效果。不同粗細的字體在視覺效果上的嘗試可以以下列方式進行：將白色的字放在黑色的底色上，或是用不同顏色的字放在不同色彩的底色上

★書寫體和手繪字體合併的例子，在內容、風格和編排上互呈對比。小字點均勻的散佈，增添了整體的結構和視覺幅度。

加以比較，如此一來便可能得到許多視覺良好的搭配。

　　裝飾、式樣和色彩，需要彼此互相合作。在設計時，尺寸、形式、顏色和圖案等要素要緊密地結合，最終綜合表現在字體中。這些動人的設計，吸引著我們的目光，使我們願意繼續看下去。傳統的大寫字，通常是首先運用，但是放大的小字體、數位或標點符號也可以用同樣的方式處理。

二、連字設計

　　連字設計就是把字形組合成一個或一個名稱，此法必須依賴字體的形狀及特徵，通過圖案化處理之後，才能創造出令人喜愛的視覺識別圖形，為你的設計添加色彩，使它更充滿靈動和創意。

　　字形可以更進一步設計成富有創意的組合圖案，嘗試組合成銜接良好的創意字形。舉例來說，你可以聯結與字形相襯的字，或試著合併簡單的字，兩個字可以共

★運用字的大小之外，還可以利用各種字體加以區分。

　用一個空間。想要創造有趣的形狀，則可以只使用一個字形的某些部分，來製造令人驚訝的視覺印象。

　　連字設計的使用，在英文中特別常見。主要是因為英文字母的單字筆畫簡單，字形勻稱，所以字母容易聯結。更可以將字母與字母的線劃交互重疊，設計出另一種新的文字視覺語言。

★對比的主題可以運用在字和文字的尺寸、形狀、粗細、結構、色彩、圖案及方位。

相比之下，中國文字由於筆畫疏密不一致，且每一單字本身的結構複雜，不容易交互重疊，若重疊太多，會抹殺字體的結構，使觀者不易識別。因此，連字設計時，不論中文字還是英文字，除了要注意字義的可讀性之外，可看性的視覺美感也必須考慮。有許多的連字設計，往往只注意到字與字的整體造型結構美，而忽略了文字的視覺辨識效果。

三、文字形狀構成

中國文字的根源原本與圖像關係密切。最初的文字以象形字體為多數，簡化圖像作為記號，漸漸才形成符號化的文字。特別是中國書法，至今還是字、畫不分的

★中華航空公司　上列五個有趣的廣告編排，顯示字體在設計領域中所具有高度的幽默效果。

藝術。雖然文字與插畫在舊社會裏仍然保持相當密切的
關係，雖然在文字完全脫離象形之後，圖形化的文字一
直在現代的傳統過程中扮演主要角色。

印刷技術的發明，使其演變到平面識別形態，其目
的不外乎帶給讀者愉快的閱讀效果，最後則成為今日常
見的內文圖案設計。

插圖或文字形狀圖案，其主要功能是帶給人們輕鬆
愉快的心情。早在一千年以前，就已經有圖形和書寫文
字組合的雛形了。

要完成一組形狀或圖案，必須將字體形狀、尺寸、
粗細及色彩組合在一起，因此對於字形特色加以分析是
必要的，包括評估任何能夠使用在文字藝術上的特質。
如對比度的濃淡、字體架構、三角形或極小的字、羅馬

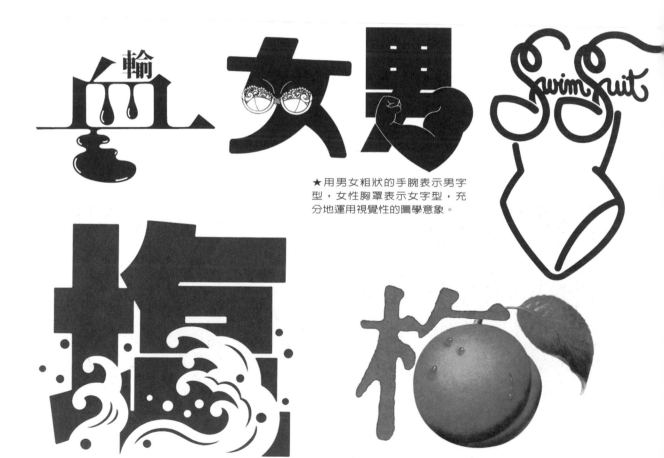

★用男女粗狀的手腕表示男字
型，女性胸罩表示女字型，充
分地運用視覺性的圖學意象。

★將鹽字局部和血字局部，加強浪花及流血狀的圖
形，仍不失其原有的字型結構及閱讀的字意。

★簡化的字圖結合，仍可讀出梅之字意。

字、斜體字或手寫字體及相對形成字母間隙等要素，都是文字創作發展中的觸媒劑。

某些字體經由基本形狀而形成特有的花樣，以它流暢的、具抒情意味的、飛揚的造型為特色，或者像襯線字，有極簡潔生動的幾何線條。由這類重複組成的特徵所形成的視覺旋律，再加上對比或平衡的方式，可以創造出更廣泛的效果。

★文字造型優美，重疊的恰到好處而不損及可讀性。

★以建築結構的透視效果層層的將文字訴求內容整體表現出來。

★字面及立體厚度中之銜接處，加上等間隔的細白線，增加其立體之轉折彎曲變化，極富裝飾性。

如果作品的使用是最終目的，但又必須擁有基本的資訊和一定程度的識別性，以供觀賞者觀看。我們要將實用和美化相結合，如包裝紙、問候卡、廣告、書籍封套、包裹、壁畫、壁紙及布料等等，都利用了相當的圖案使它們看來更為美觀。

用文字、字形設計圖樣則需要很大的耐心和毅力，屬於內容的文字不必涵蓋整個畫面，因為字形或數位能夠形成線狀排列，彎曲或傾斜，或描繪成特殊的形狀。而內文則可以形狀化、圍成圓

伏人骨度部位圖

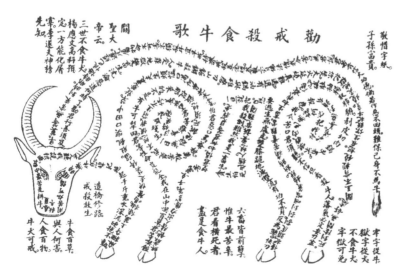

★利用英文字母大小排列成恐龍的圖形。

★中國古老的機械殺牛歌，將機械文字繞成牛形的身體頗富趣味性。

★Elvis Swift

★Nip Rogers

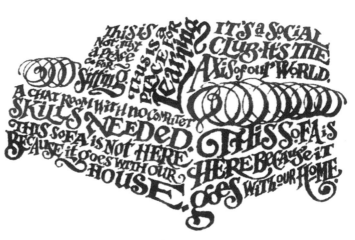

★Tinou Le Joly Senoville

★Tom Nynas

形或半側面的影像。將主文的字體粗細加以改變，即能造成兩種字體變化。因此，將內文化成某種圓形物體的形狀，可讓人們更容易瞭解其所代表的意義。而內文的撰寫、印刷或描繪，以及內容的裝飾和表達，如果能以適度的幽默感或漫畫手法來表現，其效果就更好了。此外也可將內文裝飾成自然物的形狀，創造一種較直接的視覺印象。

　　廣告中，製作標語或常使用這樣的技巧——只借著視覺印象來傳達資訊。連體字設計，也常運用這種技巧。通常所採用的形狀，應該與內容相關。內文

★道教護符，彎曲線條如火勢如流水，裡面有許多不見意義的神秘，而看不懂的線條，使人產生敬畏懼怕感的文字。

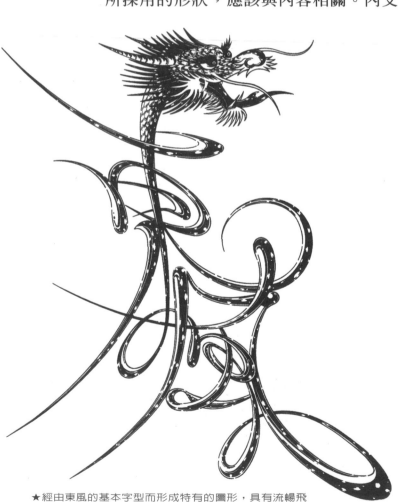

★經由東風的基本字型而形成特有的圖形，具有流暢飛揚的特色，產生簡潔生動的視覺旋律。

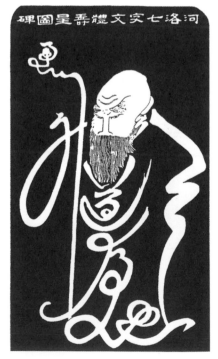

★河洛七字文體壽星圖石碑裝飾。

可以做成杯子、酒瓶、酒杯、人頭、身體、動物、小鳥、魚、樹的形狀或是街景。

　　用文字描寫成人物形，其原理和人物及動物的攝影極為相似。有些看不出裝飾性的字母同樣也可以將字體、數位及標點符號大量影印後，剪下來以獨特、創新的方式加以排列組合，最後形成整體構成的抽象文字圖形。當視線在白色、黑色或彩色組合的字體式樣及相反形狀之間移動時，將會產生一種不斷改變的圖樣，使你的眼睛無法辨認出哪些是主題、哪些是背景。

★將廣告內文化成某種圖形物體的形狀，可讓人更容易了解其所代表的廣告意義，產生一種直接的視覺印象。

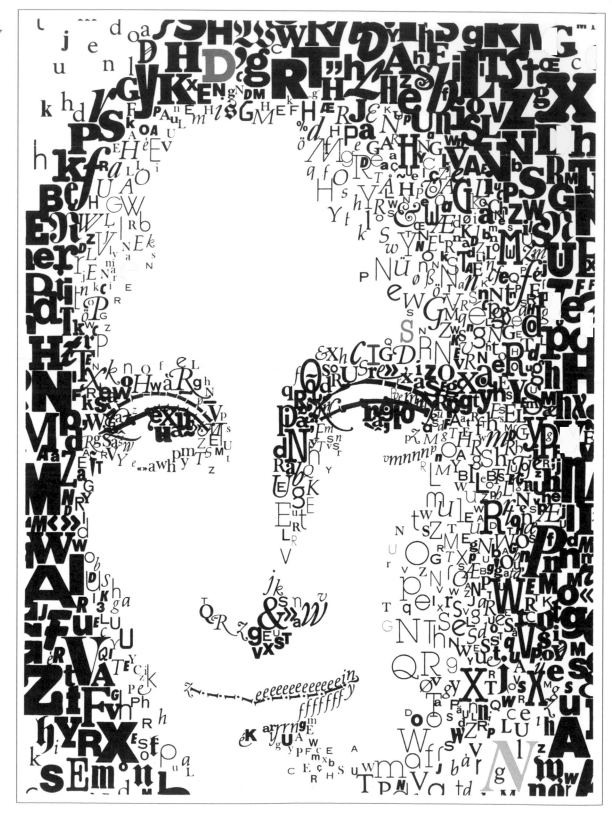

★將字體，數字及標點符號用創新的方式加以排列組合而成的維納斯微笑之文字圖形。

　　當你將花樣中的字體色調予以改變時，視覺上會形成空間的錯覺，使平面看起來有深度，而且略為突出。將字上下顛倒、向外翻出、翻轉、反映或聯結，都能夠形成文字花樣或圖案。縮減字形中的空隙或上下突出部分，則會產生一種新的字體形狀，自然地形成圖樣。你也可以在印刷字體的圖樣中，做重點強調──套印字體或重疊字體也會出現豐富的裝飾圖案。

四、手寫文字圖案

　　文明初始，人類視圖案為資訊永久留存的基礎。書寫的語言即從早先的圖案物化而來。

　　裝飾性的書寫體，有的原始樸素，有的精巧優美，

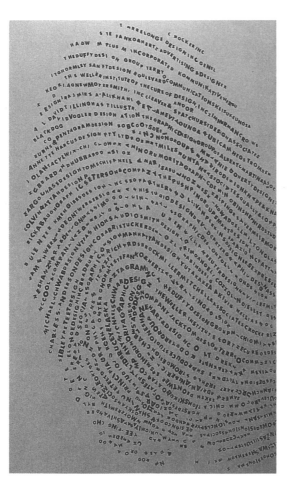

★用廣告的說明文循序著拇指的紋路排列而成的文字圖形。

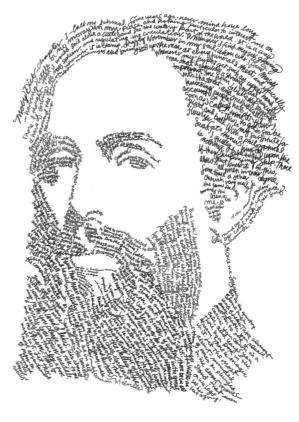

★以手寫文字配以色彩的變化所構成的人物臉孔。

It's in here. And it's no smaller than a tumor that's found in a real breast. The difference is, while searching for it in this ad could almost be considered fun and games, discovering the real thing could be a matter of life and death. Breast cancer is one of the most common forms of cancer to strike women. And, if detected at an early enough stage, it's also one of the most curable. That's why the American Cancer Society recommends that women over forty have a mammogram at least every other year, and women under forty have a baseline mammogram between the ages of 35 to 39. You see, a mammogram can discover a tumor or a cyst up to three years before you'd ever feel a lump. In fact, it can detect a tumor or a cyst no bigger than a pinhead. Which, incidentally, is about the size of what you are searching for on this page. At Charter Regional in Cleveland, you can have a mammogram performed for just $101. Your mammogram will be conducted in private, and your results will be held in complete confidence and sent directly to your doctor. After your mammogram, a trained radiology technician will meet with you individually and show you how to perform a breast self-examination at home. And, we'll provide you with a free sensor pad, a new exam tool that can amplify the feeling of anything underneath your breast. Something even as small as a grain of salt. If you would like to schedule a mammogram, just call Charter's Call for Health at 593-1210 or 1-800-537-8184. Oh, and by the way, if you haven't found the lump by now, chances are, you're not going to. It was in the 17th line. The period at the end of the sentence was slightly larger than the others. So think about it, if you couldn't find it with your eyes, imagine how hard it would be to find it with your hands.

CAN YOU FIND THE LUMP IN THIS BREAST?

CHARTER REGIONAL MEDICAL CENTER

CALL FOR HEALTH

5 9 3 · 1 2 1 0

★將廣告文案，排成彎曲弧線的西部牛仔帽形狀。

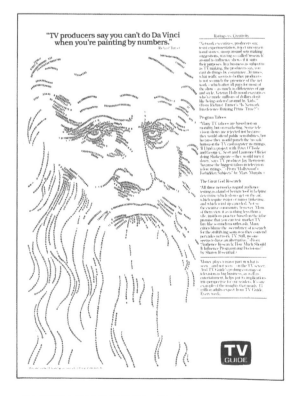

★TV GUIDE 配合廣告標題，利用阿拉伯數字排列成達文西的人物圖形。

★ 字型或數字能夠形成線狀排列，彎曲或傾斜，或者描繪成特殊的形狀，如香煙的煙霧效果，也可以排成香煙的煙灰效果，適度的幽默感將會讓觀者泛起會心的微笑。

使我們時而感覺身在大都會之中，時而又像在欣賞田園風光。市場商人的標語、黑板留言、商店招牌、石頭上的題字、裝飾鐵製品、蝕刻玻璃等無論是業餘的塗鴉或專業的作品，都必須是親手做成。其中所用的材料、媒體和字體風格，無論是歡樂的、嚴肅的、輕浮的或報導性的，資訊都會影響到整體性。

在刻版印刷術盛行以後，手寫字體一直受到人們的喜愛，而且有它特殊的地位。手寫字體與其他的字體不同的是，它擁有個人的風格和奔放的氣息，不必太在乎它是否夠精確，它是一種無法替代的字體。

手寫文字圖案，給人親切而人性化的感受。因為它不是機械處理，所以無論是印刷體或自由書寫的形態，都無法十全十美，但偶爾的筆誤和不齊所形成的趣味，遠超過印刷字體的效果。其次要選擇適當的文案，並慎

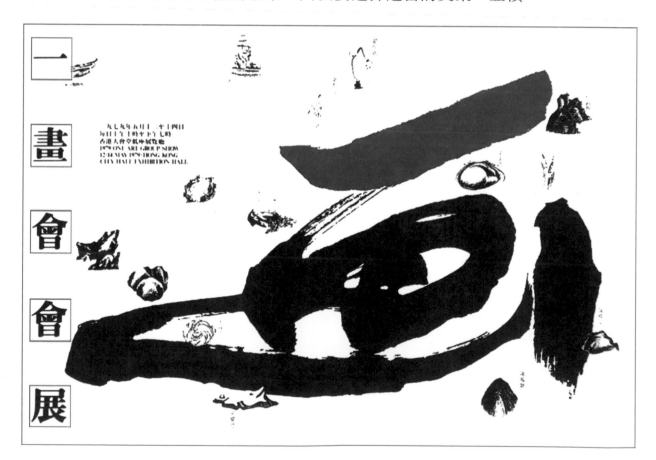

★一畫會會展海報　藝術中的文字，或文字的藝術，是藝術字創作求新，求突破的手段或工具，已超脫中國書法所重視的全人格的投射與表現。

重考慮其中的資訊和語調，才能夠激起讀者的回應。文案排列在中央，左右對稱或不對稱皆可。字體粗細則視實用或裝飾要求而定，最後再決定用色。這類處理方式的好處是使文字保持了易讀性，而且不會和圖形擠在一起。

自由形態的書法，可以完美地運用在各種領域之中，例如連字商標、海報、包裝和卡片。比較正式的用法，則是用於證書、標誌或紀念的狀令等等。

手寫字體，可以表現出字體的基本性格，但它也需要視覺上的取捨和判斷。事實上，在繪畫的自由外表

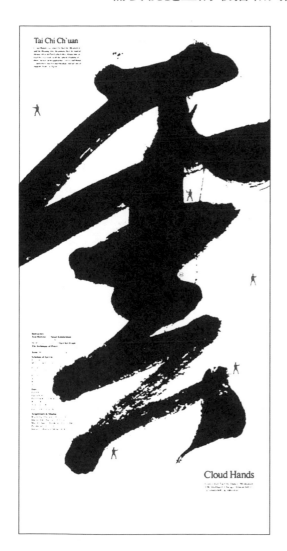

★ CLOUD HANDS 用毛筆書寫的雲字，表現出自然揮灑，行雲流水般的氣勢。

★書寫法和手繪字所傳達的活力和直接，與排版文字的沉靜，中庸恰成明顯對比，二者合併使用，在視覺上有加強的效果。

下，隱藏著對結構、形狀、尺寸和粗細的細緻觀察和安排。手寫字體，可用來當做字首或標題。手寫字體包括自由書寫、書寫法或書法，手寫字體會與印刷體的內文形成強烈對比。手寫體與標籤及封面的插圖結合，或者用來處理成連字、字母組合圖案及壓印的形狀效果都相當突出。至於問候卡、邀請卡及海報，也可以運用手寫處理，再以色彩強調。

　　字和數位，是表現幽默或諷刺的理想工具，尤其是手繪的形式，因為它們可以和繪畫緊密結合在一起。字形本身即帶有相當的幽默感，因此它們在特殊情況或一般狀況下，都能夠將涵義完美地表達出來。

　　當書寫法和手寫字體以自由形態表達時，二者幾乎無法分辨，二者都是一筆完成而且用手來寫，自由書寫

★粗細不同的字體以看圖識字的方式做直接傳述且易記憶。

★由實物啟發的文字圖形，生動的變形字體激發想像力，可至接聯想到商品的內容物。

體也屬於其中的一類。這三種方式，在裝飾字體中，都能夠以不受拘束的方式傳達其特有的資訊。書寫法的風格，通常會顯示出某種情緒上的、有目的的意味。色彩和素材則添加了生命力和深度，透過描繪的技巧，可以使字形與某些形狀相似的物體結合為一，在這方面，書法具有更大的彈性。字體的修飾可以靠描繪來完成，但是創意的產生，有時卻是書寫時信手塗鴉而來，然後經過適當的裝飾和排列之後，形成美麗的圖形。

　　編排上的巧思，多半來自於資訊和這一頁構圖中所有的文字。構圖不僅是為了加強內容，也是為了讓人們在視覺空間上產生平衡。書寫體、書法和手繪字，擁有直接而快速的優點，但是在兩個字以上的設計時，最好先用鉛筆繪出草圖，然後再決定字體的位置和線條的長度等問題。

★中國書法追求藝術美、個性美，可以比較不受空間限制的自由揮毫，相較印刷字體的不同，它首重整齊、平穩的閱讀效果，可以在平面空間裡營造視覺上的美感。

　　書寫法是手寫法的藝術大成，是所有印刷字體的先驅。書寫法很複雜，而且包括出於早期手抄本和卷軸中所用的手寫正楷書字體。在當時，書寫字體常伴隨著華麗的插圖和具有明亮色彩的裝飾設計。而原本用在賬簿、證書、銷售賬目及書信中的草書體也加入書法的陣容，這一種書寫法，非常需要技巧。在今天，我們可自由地以任何形式來表現這種書法，似乎已經不必要再去細分正寫或草寫。而中國的書法，經由歷代名家累積，呈現的精、氣、神已達藝術境界，正是可以表現設計合一的好媒介。

　　在設計字體時，以創新的方式，將書法和媒體以及材料合併運用，可以產生新的視覺印象。書法筆跡的精神，可震撼人們的心靈，並且造成極佳的視覺印象。在例圖中有許多正寫和草寫字體，你會發現筆畫的粗細轉折充滿視覺的節奏感。每項作品都是如此地獨特自然，

★ Panasonic 飄逸的書法和華麗的裝飾字，在當前的藝術創作技巧中，常被使用於恢復文字的功能，並且延伸及強調文字的視覺效果。

皆屬藝術精品。釋放心靈的嘗試，將產生令人興奮而意外的結果，你無須害怕錯誤，因為它只會使你做得更好。

　　飄逸的書法和華麗的裝飾字，在當前的藝術創作技巧中，常被使用於恢復文字的功能，並且延伸及強調文字的視覺效果。身為設計師，對於文字的功能角色不但要非常尊重，而且必須深知其弱點所在。另外，在不經意的塗鴉中可能發現令人感覺新的字體變化，這是突破

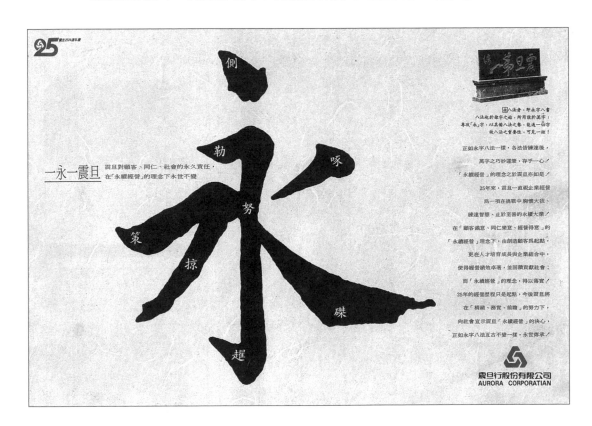

★震旦行股份有限公司　　經過嚴謹的企劃與構思，文字也可以被設計成變化的圖案，整體仍不失其易讀性。

慣例的自然方式。

　　書法和手寫字體的優點，在於有效的構圖和編排，單一的字體，有著無限的變化。字母、文字和句子之間，也有許多不同的佈局組合，最要緊的是要注意字體

★重視畫面的抽象意趣，企圖拋棄文字，筆法結構等束縛，那種隨意即興式的筆墨遊戲，很顯然的是傳統書法創作表現。

在視覺空間上的表現，過與不及都會阻礙視覺流暢和易讀性。

裝飾性對比

書寫法和手寫字所傳達的活力和直接，與排版文字的沈靜、中庸形成鮮明對比。因此二者合併使用，在視覺上有加強平衡的效果。對比的主題可以運用在字母和文字的尺寸、形狀、粗細、結構、色彩、圖案及方位上。字體的尺寸是最基本的變化，它可適用於任何你所採用的對比結合。戲劇性對比，可能最適合於醒目的字體或標題，在小範圍的用途中，它們可以創造視覺的焦點，或成為一種強調裝飾，如同手繪黑線或書法的裝飾字體一樣列在內文的四周。

在印刷字體和書寫字體中運用對比時，先比較不常

★ Rolling Stone　明亮的顏色和字首字母的飛揚姿態，形成刺激活力的構圖，亦為書寫體和印刷體完美的結合。

見的字體組合，如打字機字體、橡皮圖章等，然後用手
寫字體或電腦列印，在色彩和不同圖案剪貼的自由運用
下，試著在圖案上做對比的實驗。這些構思皆可應用在
海報、DM、問候卡和設計者的特殊用途中，享受純粹組
合書法樣式的樂趣！

　　在編排時，常會碰到文字行列中的字數問題，有
時還必須加以變化或重排。有的手寫內文排列得相當整
齊，有的內文是隨意遊走在有限的篇幅中，其他的圖案
只得儘量配合。因此，最有效的方法，是將過長的字列
加以緊縮，書寫時稍微將字與字之間的距離拉近一些；

★靳埭強海報設計　書寫體和手繪字體合併的例子，在內容、風格
　和編排上互成對比。

相反地，如果字列太短，可以在視覺上做一些調整，增添一個裝飾圖案，或是在字尾加進一些裝飾字體或圖案。如蘸水鋼筆和墨水，就適合用來描繪內文，它會產生圖案化的效果。在使用彩色墨水時，如果在換顏色時沒有將筆沖洗乾淨，可能使整段的內文色彩發生變化，影響最終效果。

　　裝飾、繪圖或是書寫法都可以在全部的文字完成之後，作爲最後潤飾的方法。自由書寫、書寫法、書法及手繪字由於自然形成的不規則狀所帶來的活力和獨特性，可以各自重複組合。石版畫、孔版印刷、裁剪紙、打字機、電腦排版等等方法，都很適合用來做字形和文字重複組合的條紋花樣。更進一步的裝飾發展，可以用

★不經意的塗鴉中可能發現令人感覺創新的字體變化，這是突破慣例的自然方式。

手工給予處理，然後重複複製，直到完成爲止。

五、應用素材的表現

　　試著設計有強烈造型的字母，加深視覺印象效果，增加讀者的新奇感。其間的奧妙，全賴設計者的巧思應用。

　　首先，要決定主題，再考慮如何表現，它可能是具有代表性的、獨具一格的，也可能是抽象的。而裝飾的識別性及背景也應該加以考慮，一旦決定了你的主題之後，以此爲基準的構思將逐漸成爲視覺編排上的參考依

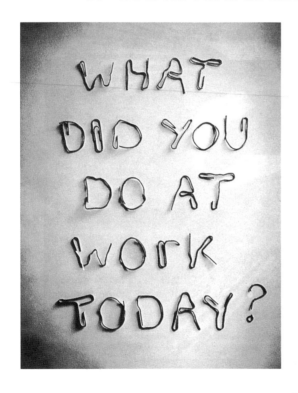

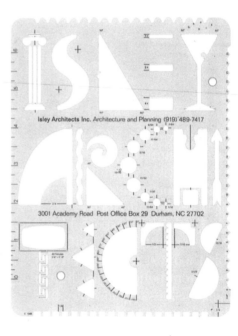

★利用各種特殊的材質質感，創造出特殊的字母，大膽的創新常有意想不到的豐碩成果。

★以紙雕摺疊而成的立體設計字。

★運用紙以外的素材上，則因質感的不同，而表現出新的視覺效果，創造出新鮮的感覺。

★ 具有簡明誇張的廣告強力表現。

★ 每個字母,只剛好畫出可供辨識的部分,字母要在仔細解讀時才會顯出形體,設計作品巧妙地掌握了此項過程中觀者的期待心理。

★ 優雅的酒商標,在有限的字體和及少的裝飾花樣中,散發高雅的氣息。

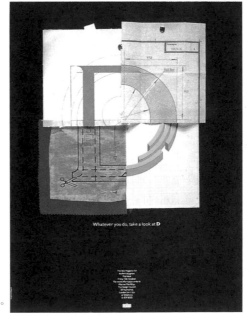

★ 印刷字體和繪圖結合的特殊表現,看起來非常有意思。

據。

　　不同的素材及技巧，也可當做不同的主題來應用。舉例來說，你可以把生活裏不同的雜誌、宣傳單、車票、糖果紙、報紙等，和不但具有文字又有色彩的紙片，用拓印、拼貼、撕割製片、照相、素描或書法等手法來表現，也可配上特殊的材質，以製造成構成性圖畫來構成吸引人的視覺效果。

字形邊線的處理方式

　　字體的邊線，勾勒出整體的視覺辨認點，因此，圖案式的修飾，可以改變文字或字體的印象、氣氛及幅度。將字母從紙上直接剪下來，或者用手依字母形狀撕

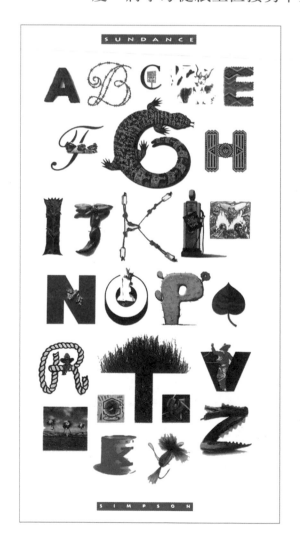

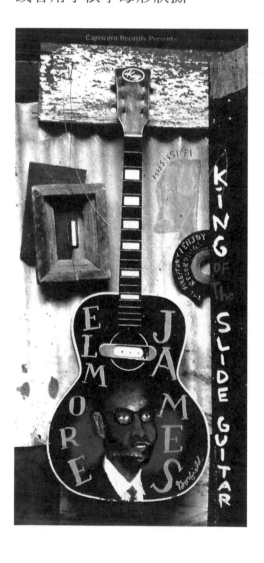

扯下的效果，也各有不同。後者有粗糙但自然形成的模糊效果，而僵直剪裁下來的字體，其鋒利的邊緣則帶來視覺上的緊張感。

　　以美工刀或剪刀來剪裁字體或將字體邊緣飾以針刺狀，都會產生相當的裝飾效果。

　　若想得到柔和而模糊的邊線，則可以分別採用在紙上噴修處理，或在濕紙上塗抹開的方法。採用素描法的字體，會呈現柔和而又透明的感覺。

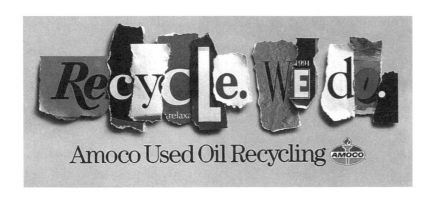

★ Amoco 將字體撕裂後重新組合。

★柔和模糊的邊緣是直接畫在潮濕的紙上所形成的。

★人類以象徵性的圖畫的裝飾來美化它的環境，這類喜好裝飾的天性，
在我們的生活中扮演了很重要的角色。像是壁畫以切割字體的方法，呈
現不同的質感。

★以壓凸的印刷處理，表現出半立體的效果，紙張的精緻質
感表現，增加文字的高雅氣氛。

★將文字以銳利的刀片切割後，稍加錯
開，產生明快流暢的線條之美。

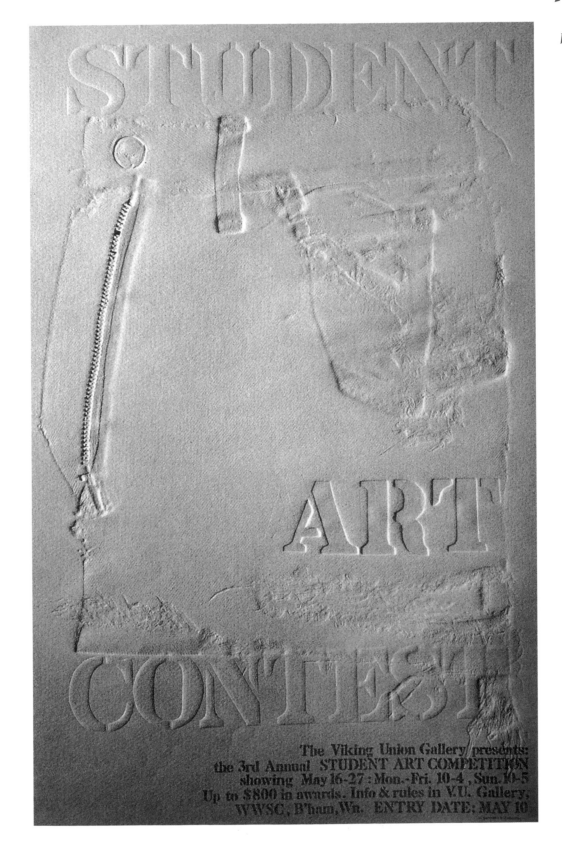

　　你可以將任何材料，以任何形狀組合在一起，對比或和諧的色彩，加上裁剪印刷圖案或撕扯，利用紙與色彩的變化，及紙質的不同，以基本的、創新的攝影圖片或影印的材料設計成任意的組合。以上運用最廣的技巧，具有強烈的立體感，是裝飾字藝術中最具創意的部分，廣泛運用在海報、卡片、文具和雜誌中，後者則需要和內文相配合。

　　壁畫，自太古以來，人類便以這種方式留下了個人的意念，這無疑是最引人爭議的主題。在我們的都市中，壁畫傳送著日常資訊、娛樂、犯罪心理或是向來往的人群宣傳政府主張等。你可能認為它是破壞藝術的害群之馬，是宣洩鬱憤情緒的工具，或是一種自我放縱。一種激烈的憤恨也借著壁畫表現出來，如叛亂、挫折感和自我主張等。近年來有一種較巧妙而富有高度藝術

★同樣技巧，不同的設計，塊狀組成的圖案中，有字體、圖案及影像的排列，形成生動的設計，給人強烈的視覺印象。

★以紙雕摺疊而成的立體設計字，每一面都很平坦。

色彩的形態，自原始野蠻的地下壁畫中發展出來，而且也擺脫了純粹政治或時事性的主題。這種形態的設計採用了鮮活的裝飾特質，在字體、形狀和圖畫上都融合了充滿動感的圖案印象，此時識別性不是最重要的，重要的是幾乎佈滿了整個畫面空間的圖畫所帶來的視覺壓迫感，且具有痲痺視覺的共同性，同時也充分表現出現代人爲了生活瑣事而煩惱的壓迫心情。

日常信息、活力和刺激是街頭壁畫藝術中不可或缺的要素，因此這類壁畫通常是被禁止的。由於它的秘密特性，使它的表現方式受到某種工具上的限制，罐裝噴霧器或是粗大型油漆筆，因爲它們容易攜帶、迅速、有效而成了最佳利器。這些工具組合，產生了獨特、明顯、活力而完美融合的視覺效果。粗大的字體彼此重疊著，明亮的星形和光線穿梭其間，特別的裝飾、花字和

圖案，形成率性鮮活的創作，讓人忽略了它的違法性。

設計鮮明的視覺動力傳送著豐富的想像樂趣，引發觀賞者的共鳴。壁畫上的色彩和花樣，隨著各種題材而千變萬化，因此也被稱之為街頭藝術。唱片封套、海報、漫畫和徽章，都可利用這類手法來捕捉信息的真髓，以強有力又引人注目的方式表現。或者用類似的字體，可以依此方式快速地描繪出來，或者用類似的方法加以創新裝飾。在設計的領域中，街頭壁畫確實提供了生動的對比和強烈的視覺效果！

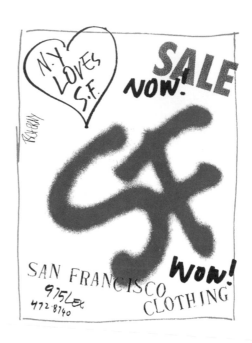

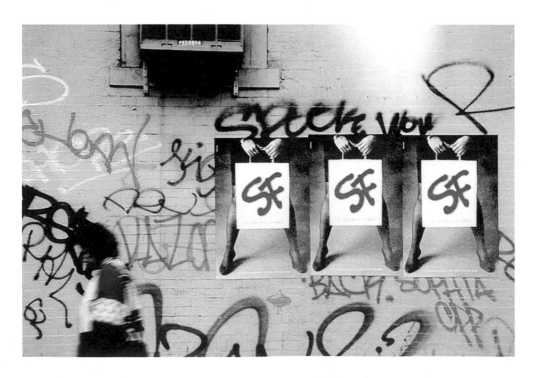

★這張蔑視辨識性的作品雖非首創，但以其自己的視覺語言呈現了活潑的圖案和令人興奮的感受，以更強烈的顏色來創造視覺效果。

SAN FRANCISCO CLOTHING　975 Lexington Avenue New York, N.Y. 10021　(212) 472-8740

Howard Partman

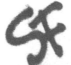

SAN FRANCISCO CLOTHING
975 Lexington Avenue　New York, N.Y. 10021　(212) 472-8740

SAN FRANCISCO CLOTHING
975 Lexington Avenue　New York, N.Y. 10021

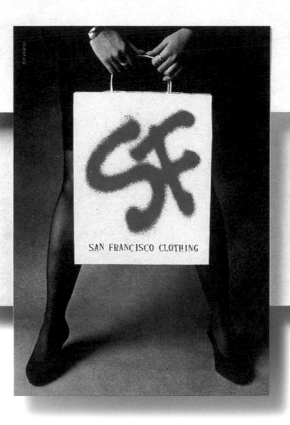

★　SAN FRANCISCO OLOTHING　SF的字體，依噴霧方式快速地描繪所形成，應用在名片、信封、信紙等事務用品及包裝袋上，加以創新的設計，強而有力來引人注目的方式表現，確實產生了生動的視覺印象。

國家圖書館出版品　預行編目資料

設計VS.文字運用 / 李天來編著.

-- 初版 --　台北市：紅蕃薯文化

紅螞蟻圖書發行，2004〔民93〕

面　　　公分　--（抓住你的視線-4）

ISBN　986-80518-5-1（平裝）

1.美術工藝-設計

964　　　　　　　　　　　93013754

設計VS文字運用　　抓住你的視線

作者　李天來

發行人　賴秀珍

執行編輯　翁富美

美術設計　翁富美、陳書欣

校對　顧海娟、高雲

製版　卡樂電腦製版有限公司

印刷　卡騰彩色印刷有限公司

出版者　紅蕃薯文化事業有限公司

總經銷　紅螞蟻圖書有限公司

　　　　台北市內湖區舊宗路二段121巷28號4F

　　　　E-mail:red0511@ms51.hinet.net

　　　　TEL:(02)2795-3656(代表號)

　　　　FAX:(02)2795-4100

郵撥帳號　16046211　紅螞蟻圖書有限公司

法律顧問　憲騰法律事務所　許晏賓 律師

一版一刷　2005年1月

定價　NT$ 600元

ISBN　986-80518-5-1　　　　Printed in Taiwan